A Vár

Budapest

Castle District

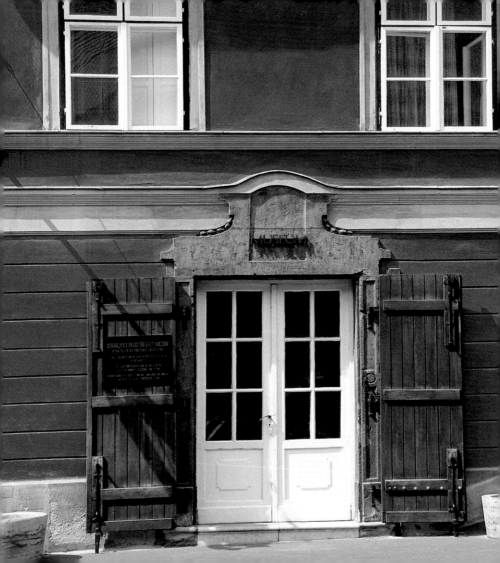

A Vár

FÉNYKÉPEZTE | PHOTOGRAPHS BY

Budapest

LUGOSI LUGO LÁSZLÓ

Castle District

VINCE KIADÓ

A kötet megjelenését támogatta:
a Nemzeti Kulturális Örökség Minisztériuma a Nemzeti Kulturális Alapprogram keretében.
Published with the support of the Ministry of National Cultural Heritage
within the framework of the National Cultural Fund.

Előszó | Foreword by Esterházy Péter

Képleírások és utószó | Notes on the images and Postscript by Török András

Szerkesztette | Edited by Csáki Judit

A könyvet tervezte | Design by Kaszta Móni

Fordította | English translation by Rácz Katalin
A fordítást ellenőrizte | Translation revised by Bob Dent
Lugosi Lugo László portréját készítette | Lugo portrait by Krasznai Korcz János és Zsigmond Gábor

Kiadta: VINCE KIADÓ KFT. | Published by VINCE BOOKS, 2004
1027 Budapest, Margit körút 64/b – Telefon: (36-1) 375-7288 – Fax: (36-1) 202-7145
A kiadásért a Vince Kiadó igazgatója felel

ISBN 963 9323 97 7

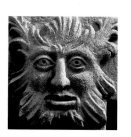

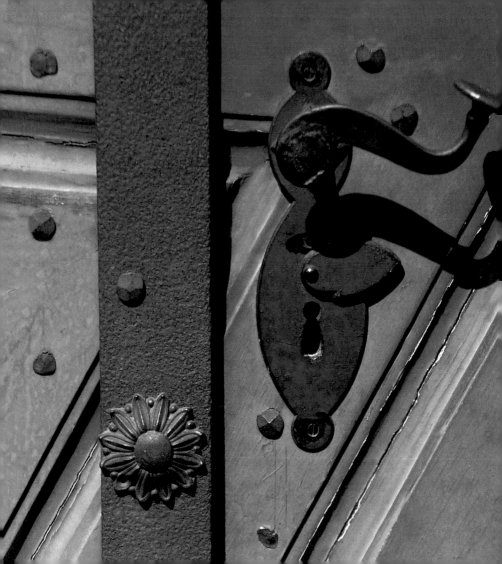

Tartalom | Contents

Előszó | Foreword

ESTERHÁZY PÉTER

Hic sunt leones

A Vár annyira látványos, hogy hajlamosak vagyunk már nem is látni, vagy kissé indignálódva a turistáknak átengedni. Ez a kis album nem akarja a Várat visszavenni a turistáktól, nem fél azt is látni, amit ők, nem fél a kliséktől, a közhelyektől, nem akarja a Vár igazi arcát megmutatni, hisz okkal tart attól, hogy az ún. hamis is igazi.

A könyv egyszerre személyes és tárgyszerű. Személyes minden képében, személyes, ahogy néz, ismét van néhány olyan pillantás, melyet eddig még nem vetettek városunkra. De most talán erősebb az igény és talán a tárgyból adódó nyomás is, hogy itt legyen, hogy meglegyen „minden": a fontos templomok, intézmények, „kövek", az ismertek és az ismeretlen ismertek.

A házi feladatok félig-meddig való teljesítése, így lehetne (a kelleténél bonyolultabban) mondani – mert ha például a legrégibb falmaradványról készült fotó nem sikerült, nem akart sikerülni (insider

információ), akkor nincs legrégibb falmaradvány, vagyis kétség esetén a szépség döntött, a szépség utáni vágy; szép könyv akarni lenni.

A Klösz-könyv módszere (ugyanonnét újra lefényképezni) most nem volt használható, noha sok kép készült a Várról is, nem, mert időközben igen megváltozott a város ezen része, sok épületet lebombáztak (családrajzi megjegyzés), másfelől középkori emlékek is feltárultak, láthatóvá lettek; más lett a világ, nem összehasonlíthatók, ama régi meg ez az új régi. De, akár a Zsidó Budapest-könyvben, itt is folyamatosan jelen van a múlt. Utca-, kapu-, épületrészletek, látványos fragmentumok, melyek azonban nem azt mondják, hogy a Vár „szép maradvány", hanem, hogy ez élő, organikus egység.

Hic sunt leones, itt oroszlánok vannak, írták a régi térképekre, ha a vidéket veszélyesnek ítélték. A Vár teli van oroszlánokkal, láthatjuk itt is. Mi következik ebből?

Esterházy Péter

Hic sunt leones

The Castle is so spectacular that we are inclined not see it, or, somewhat indignantly, let tourists have it. This small album does not aim to retrieve it from the tourists; it is not afraid to see what they do, nor does it hide from clichés or commonplaces. But neither does it aim to reveal the Castle's *real* face, since it is rightly concerned that the so-called false is also authentic.

This book is simultaneously personal and objective. It is personal in all its pictures, it is personal as it contemplates – and there are a few glances which have not previously been cast at our city. But now the demand is perhaps stronger, and so may be the pressure of the potential subject matter itself, to have it "all": the important churches, institutions, "stones", the known and the unknown known.

Homework still to be completed, maybe that is how it would be possible to say (more complicatedly than necessary) – for if a photograph of the oldest wall-remains is not successful, for example, did not

want to succeed (insider information) then there is no oldest wall remains; when in doubt beauty has decided, desire for beauty; it wanted to be a beautiful book.

The method of the photographer's earlier, Klösz book (to take a picture again from the same spot) could not be used now, although many pictures have been taken of the Castle, because over time this part of town has changed, many buildings were bombed (a common remark of family-ography), medieval remains have been explored and become visible; the world has changed, it cannot be compared, the old with this new old. Nevertheless, as in his book of Jewish Budapest, the past is continuously present. A street, a gate, details of buildings, impressive fragments do not inform us that the Castle District is a "nice remains", but rather a living, organic unity.

Hic sunt leones, there are lions here, was written on old maps if the location was considered dangerous. The Castle District is full of lions, as we can see here. What conclusion can be drawn?

Péter Esterházy

1

Polgári negyed | Civil Quarter

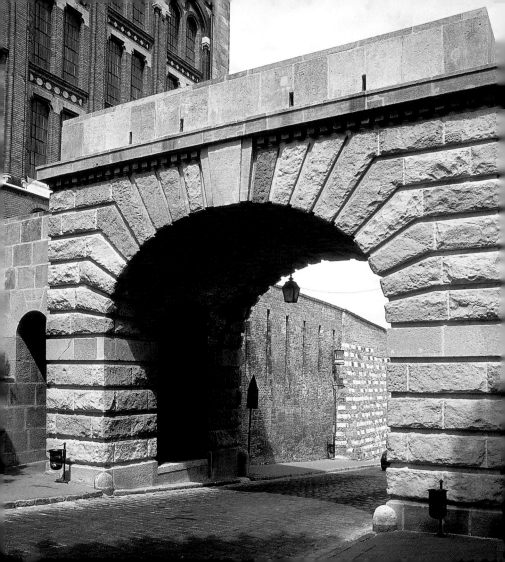

1

A Bécsi kapu, a Vár északi
bejárata

The Vienna Gate, the northern
entrance to the Castle District

2

Kovács Margit kerámiareliefje,
a Bécsi kapu mellett

Ceramic relief by Margit Kovács,
by the Vienna Gate

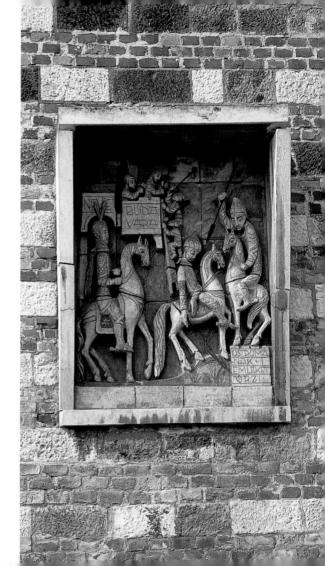

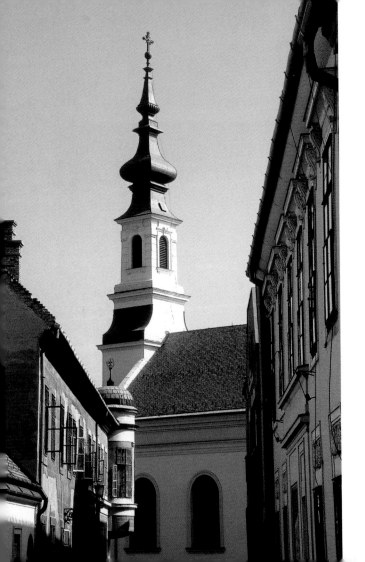

3

A budai evangélikus
templom a Kard utcából

The Buda Lutheran
Church from Kard Street

4

A budai evangélikus
templom karzata és orgonája

The loft and organ in
the Lutheran Church

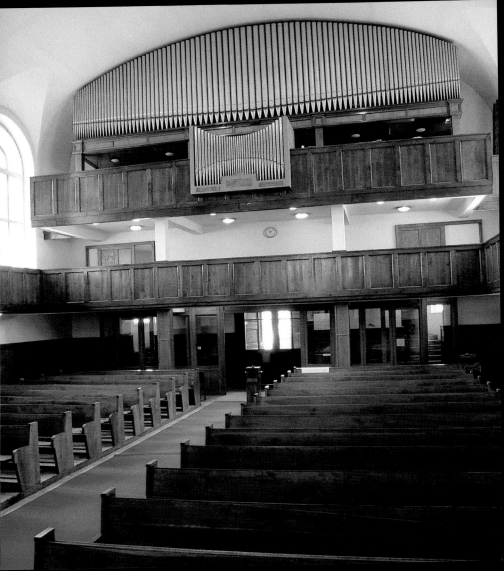

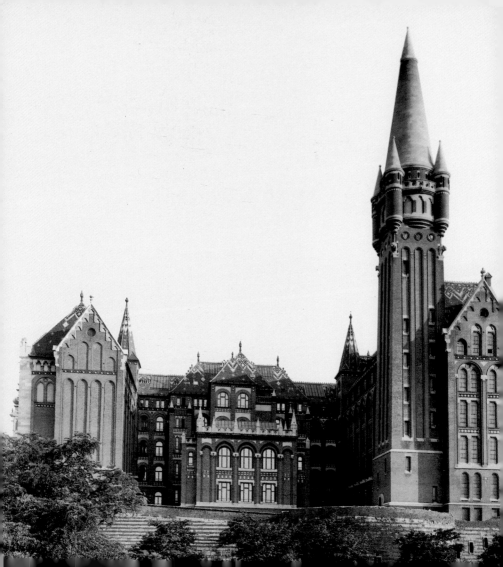

5

Az Országos Levéltár
eredeti formájában

The National Archives,
as original

6

Az Országos Levéltár mai
formájában, a torony nélkül

The National Archives today,
without the tower

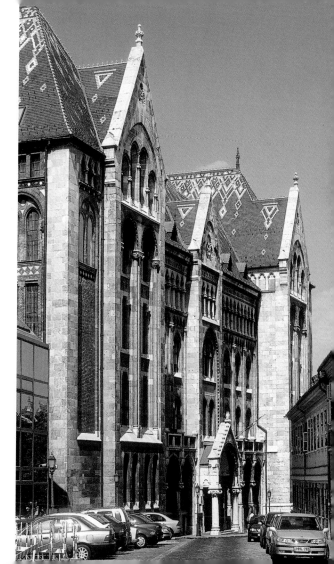

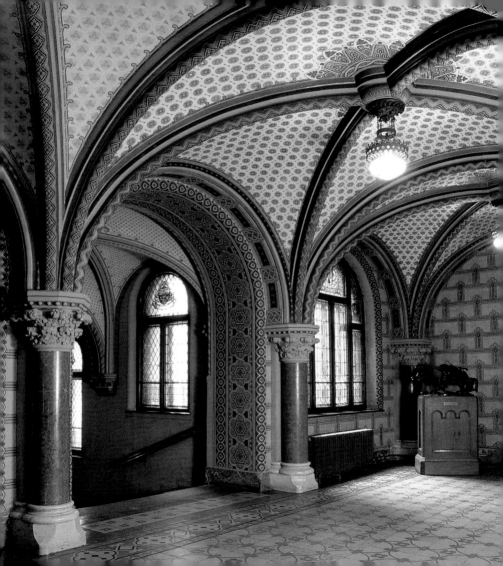

7 Az Országos Levéltár előcsarnoka | Entrance hall of the National Archives

Következő oldalon | Next page:

8 Az egykori Pénzügyminisztérium épülete a Szentháromság téren, a Mátyás-tempom mellett | The former building of the Finance Ministry in Szentháromság Square, by the Matthias Church

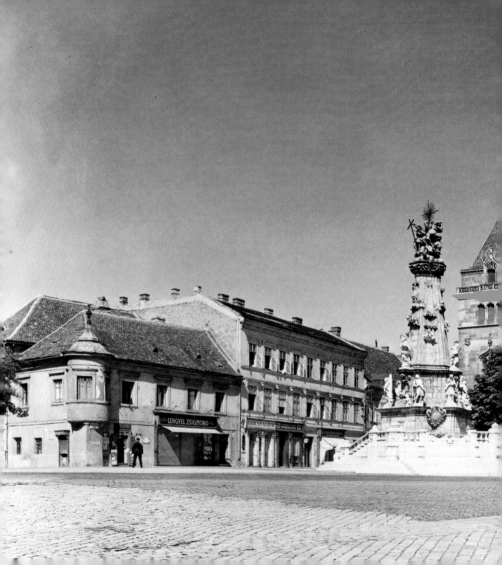

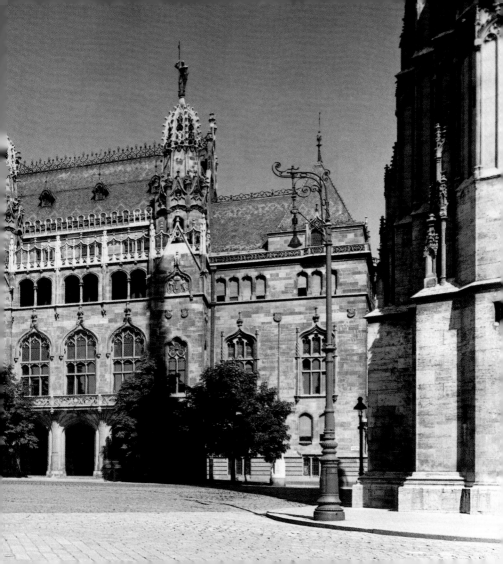

9-12 Az 1713-ban emelt Szentháromság-oszlop részletei. Az emlékmű Ungleich Fülöp alkotása, mely az 1712. évi pestisjárvány emlékére készült. Az oszlop tetején az Atya, a Fiú és a galamb képében a Szentlélek (10. kép)
Details of the 1713 Trinity Column, the work of Fülöp Ungleich. It was erected following a plague in 1712. At the top of the column, the Father, the Son and the Holy Spirit in the form of a dove (picture 10)

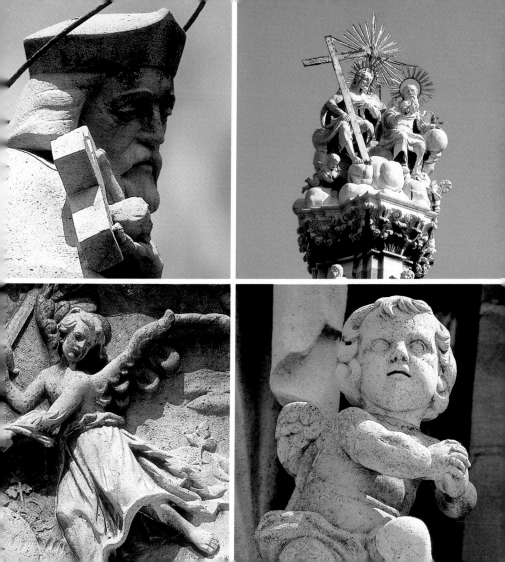

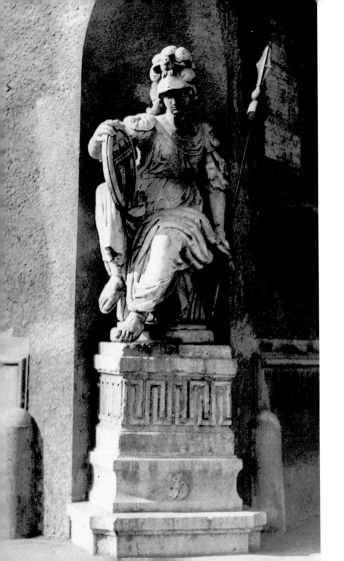

13

Városvédő Pallasz Athéné
szobra az egykori budai
Városháza sarkán

Pallas Athene, protector of
cities, stands at the corner of
the former Buda Town Hall

14

A Vár polgári negyede
a Mátyás-templom tornyából

The civil quarter from the
tower of the Matthias Church

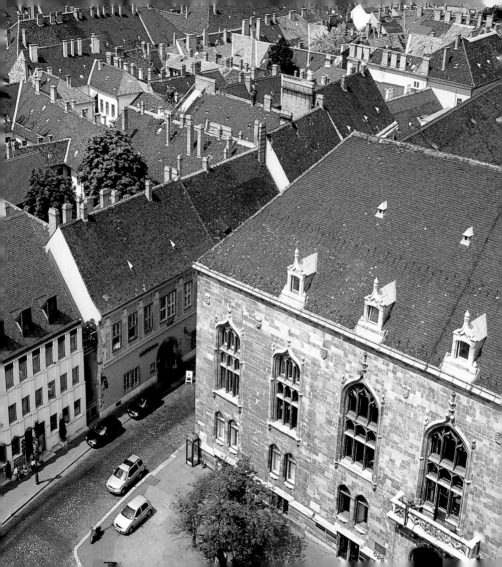

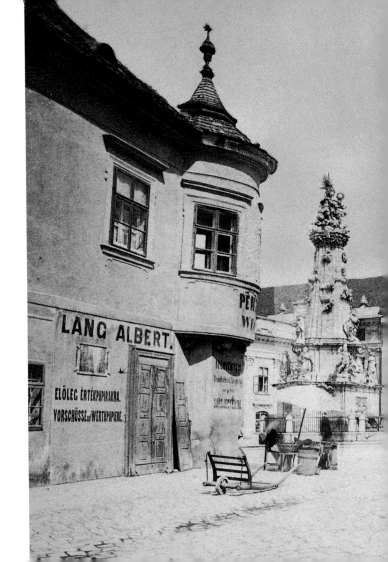

15 A Szentháromság tér a régi Mátyás-templommal az 1874–96-os nagy átépítés előtt
The Trinity Square with the old Matthias Church before the extensive
reconstruction in 1874–96

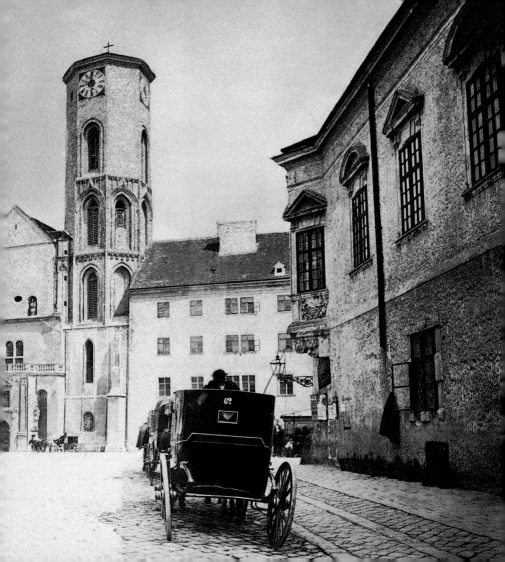

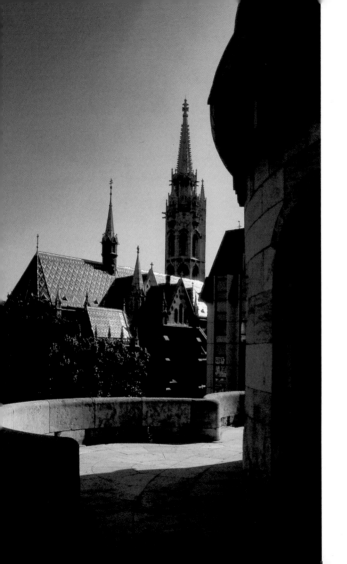

16

A Mátyás-templom ma,
a Halászbástya felől

The Matthias Church today,
from the Fishermen's
Bastion

17

A Mátyás-templom
belső tere ma

Interior of the Matthias
Church today

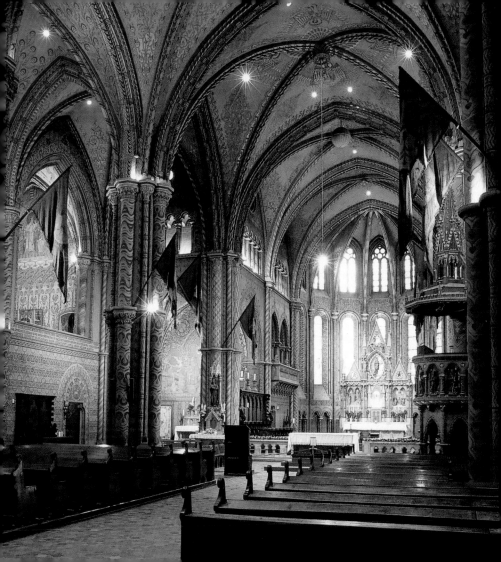

18 Kilátás Budára és Pestre a Mátyás-templom tornyából | View across Buda and Pest from the tower of the Matthias Church

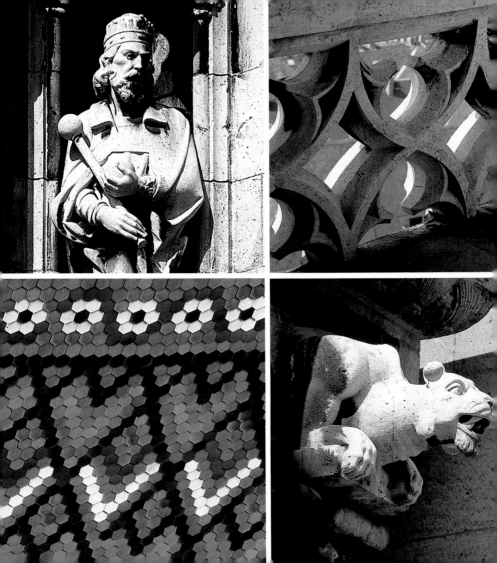

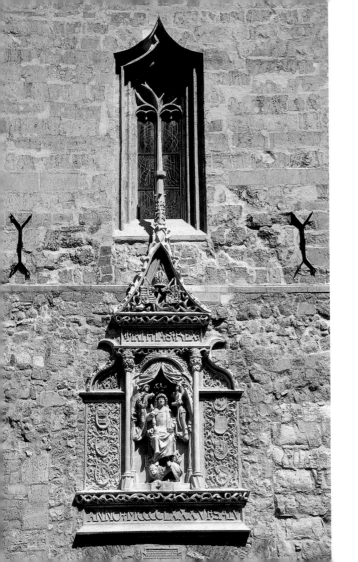

23

A Mátyás királyt ábrázoló 15 századi bautzeni dombormű másolata a Hilton Hotel falár

Copy of a 15th century relief in Bautzen depicting King Matthias on the wall of the Hilton Hotel

24

A Halászbástya tükörképe a Hilton Szálló üvegfalán

The Fishermen's Bastion reflected in the glass wall of the Hilton Hotel

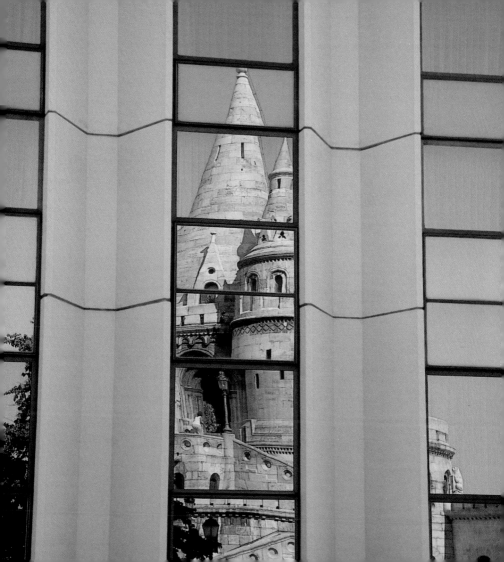

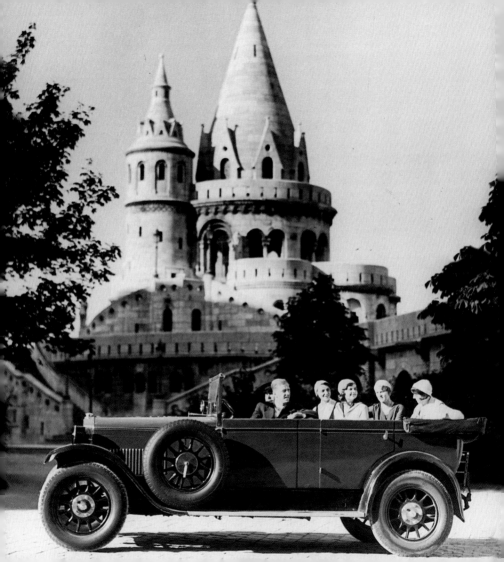

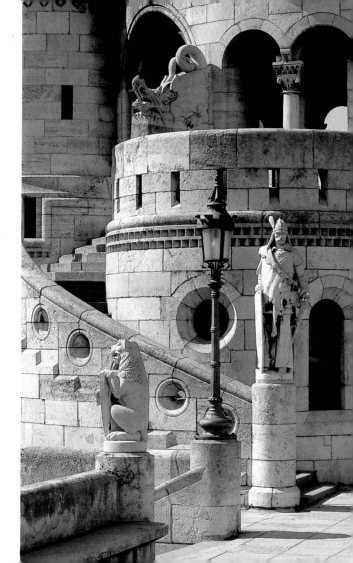

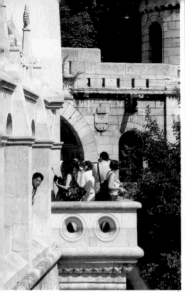 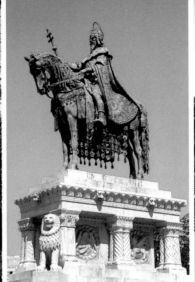 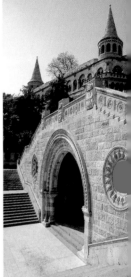

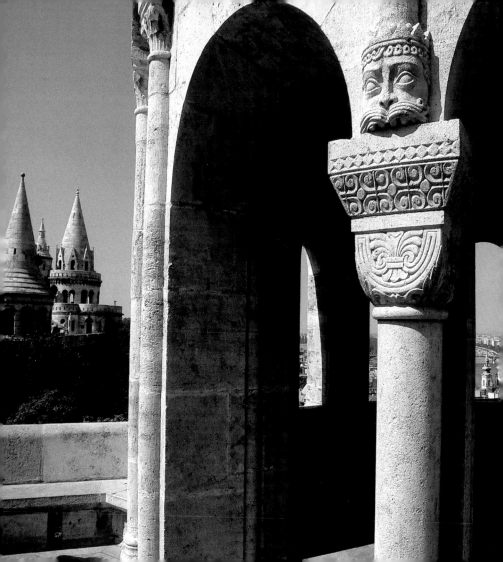

31 A Halászbástya és a Mátyás-templom Pestről nézve | The Fishermen's
Bastion and the Matthias Church as seen from Pest

32

A Mária Magdolna-torony

The Mary Magdalene
Tower

33-36

A Hadtörténeti Múzeum
és környéke

The Military History
Museum and its
surroundings

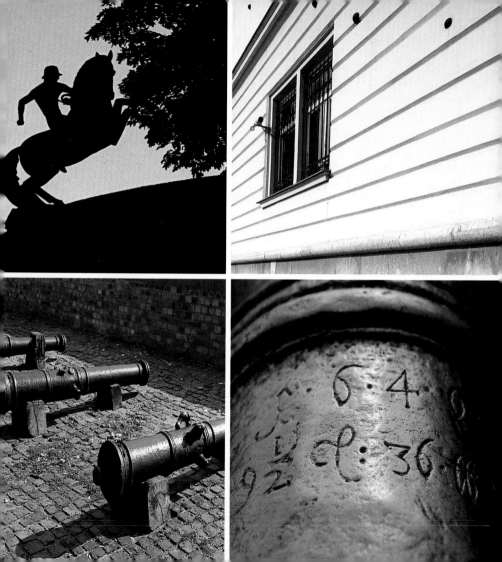

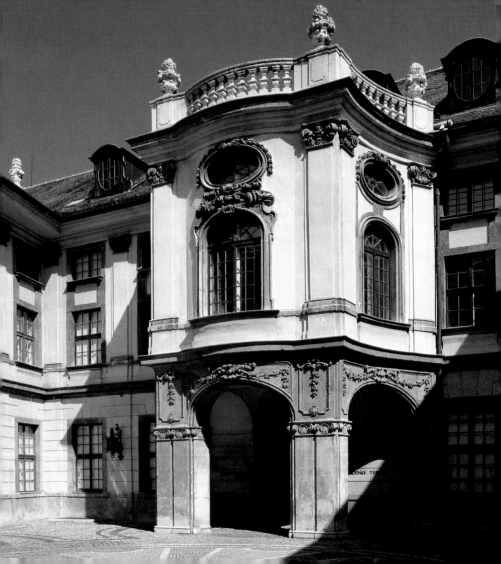

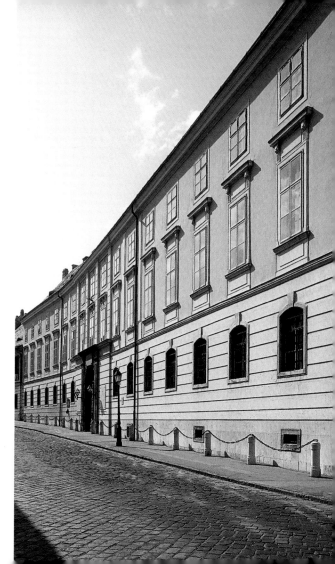

37

Az Erdődy-palota belső
udvara – ma Zenetudományi
Intézet

Inner courtyard of the
Erdody Mansion – today
the Institute of Musicology

38

A régi budai Országház

The old Parliament building
in Buda

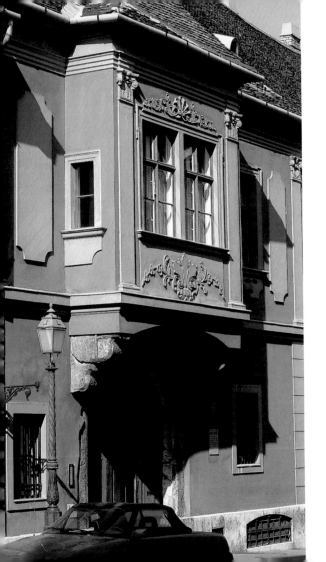

39

Országház utca 22. Egyes
részei a 15. századból valók.

No. 22 Országház Street;
parts date back to the 15th
century

40

Országház utca 20.
A 16. század végén épült.

No. 20 Országház Street,
built at the end of the 16th
century

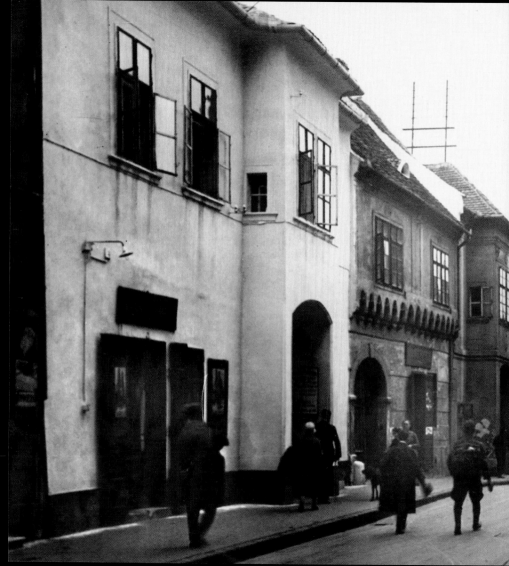

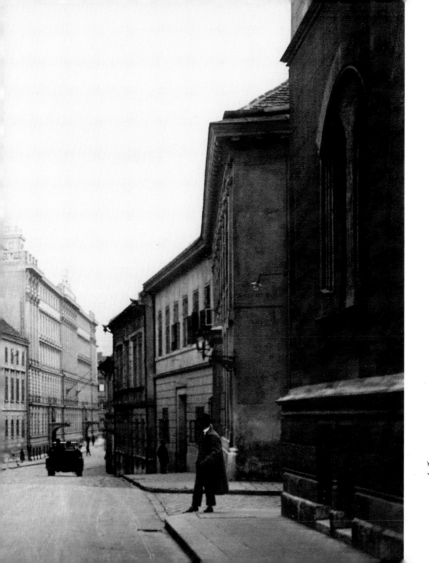

Az Országház utca a 20. század elején | Országház Street in the early 20th century

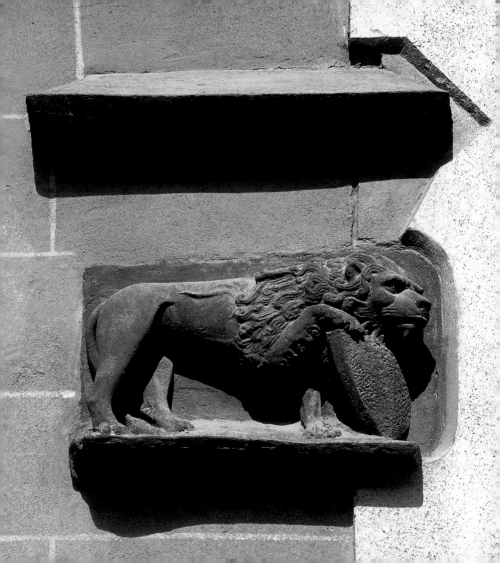

42

Részlet az Úri utca 13.
homlokzatáról

Detail of the façade of
No. 13 Úri Street

43

Ugyanaz a ház, érdekes
formájú középkori ablakkal

The same building, with
its interestingly shaped
medieval windows

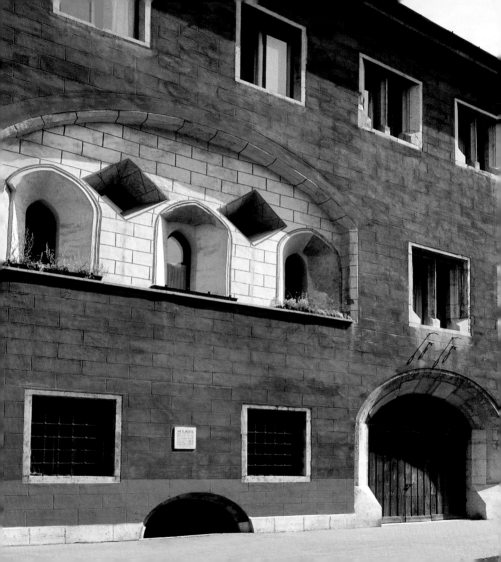

Következő oldalon | Next page:

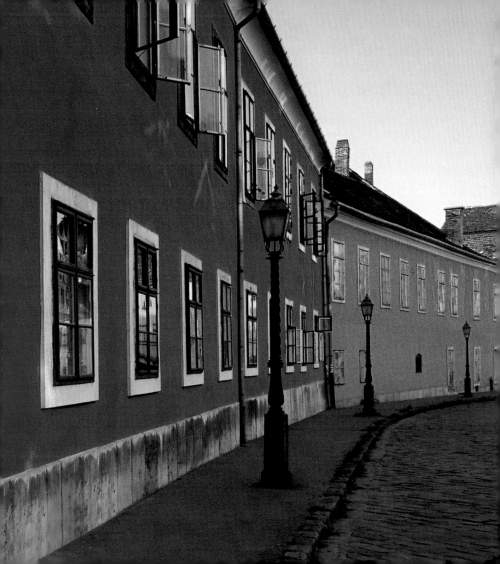

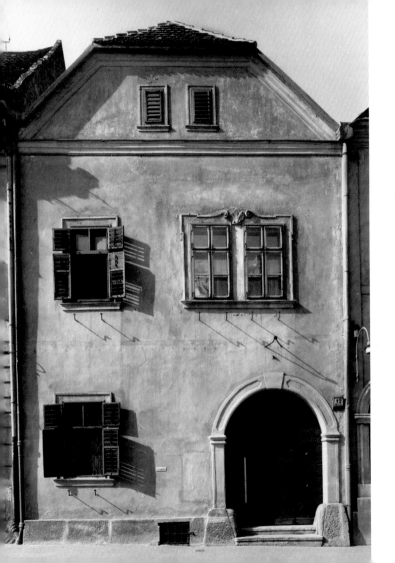

47

Fortuna utca 12.,
barokk formájában
a 20. század
elején

No. 12 Fortuna
Street; its baroque
form as seen in
the early 20th century

48

Ugyanaz a ház
ma, a középkori
állapot vissza-
állítása után

The same house
today, its medieval
appearance having
been restored

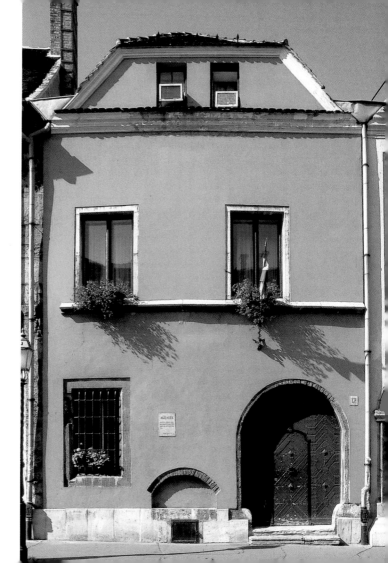

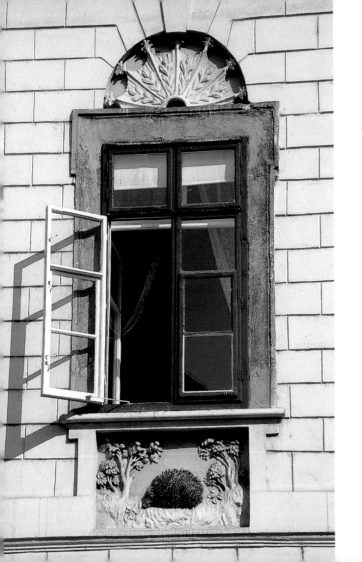

49

A Vörös Sün-ház
a Hess András tér 3. alatt

The 'Red Hedgehog' house
at No. 3 Hess András
Square

50

A Vörös Sün-ház
jellegzetes belső udvara

The 'Red Hedgehog' has
a characteristic inner
courtyard

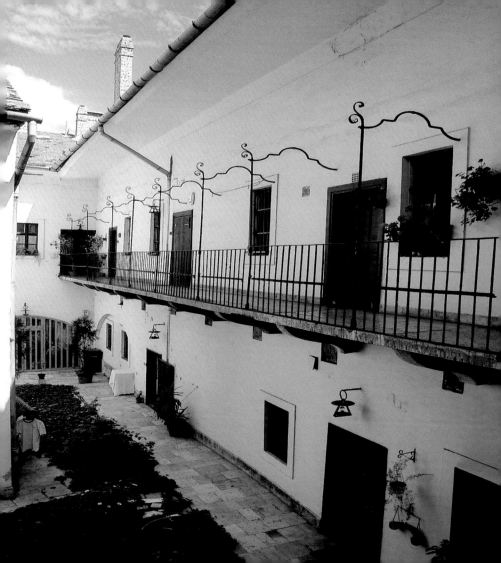

51-53

Díszes ablakok
Az 51. képen Szent János szobra

Ornate windows; in picture 51
a statue of St John

Következő oldalon | Next page:

54-55

Huszadik századi szobor,
középkori falfestés

Twentieth-century statue, medieval
wall decoration

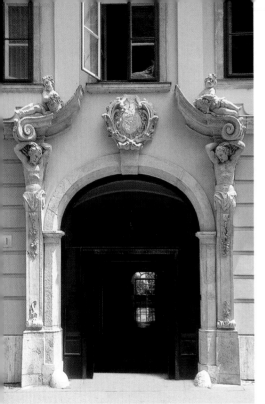
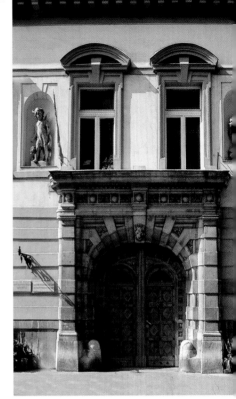

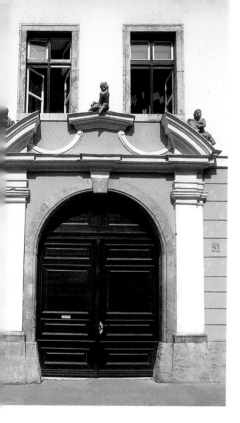
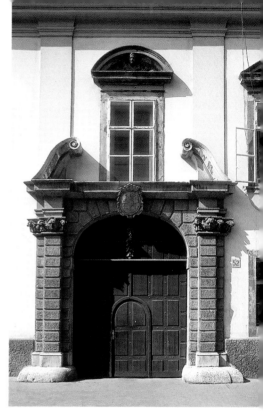

56-59 Az Úri utca díszes kapui | Decorated gateways in Úri Street

60-63 Kilincsek és kopogtatók a Várból | Handles and knockers

Következő oldalon | Next page:

64-65 Két szép fakapu. Gondosan vigyázzák Mátyás király óta

Two fine wooden gates; keeping a strict guard from the time of King Matthias

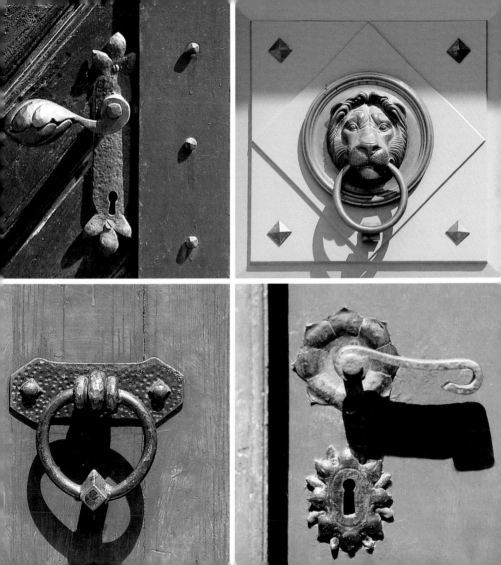

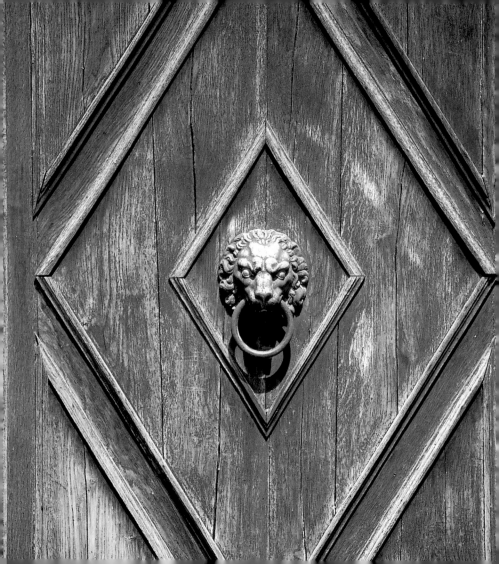

66

Kődísz pilaszteren

Decorated stonework on a pilaster

67

Családi címer egy kapu fölött

Family coat-of-arms above a doorway

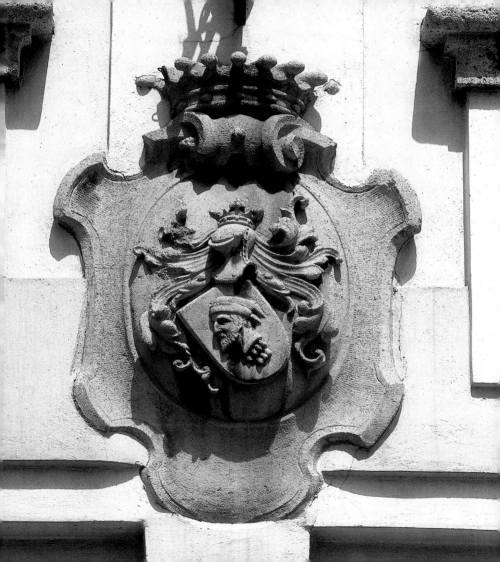

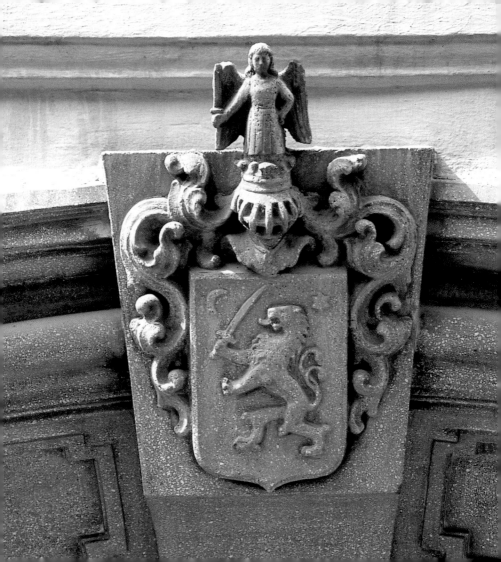

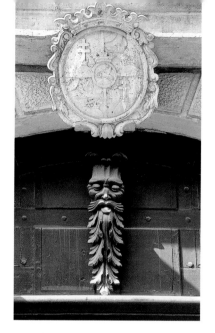

68-69 Címerek, az eredeti tulajdonosok jegyeivel | Coats-of-arms, with the
symbols of the original owners

Következő oldalon | Next page:
70-74 Faragott gyámkövek | Sculpted modillion stonework

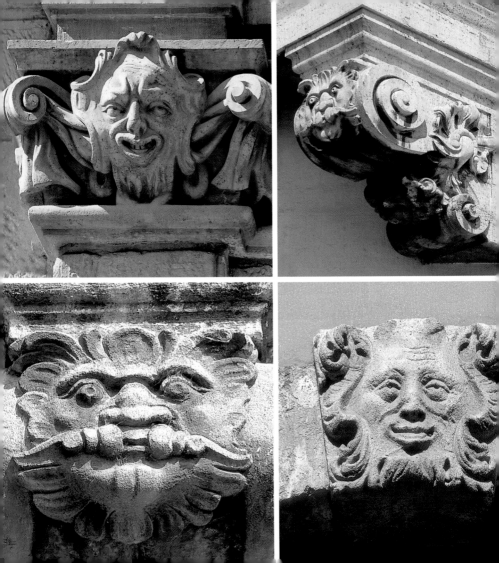

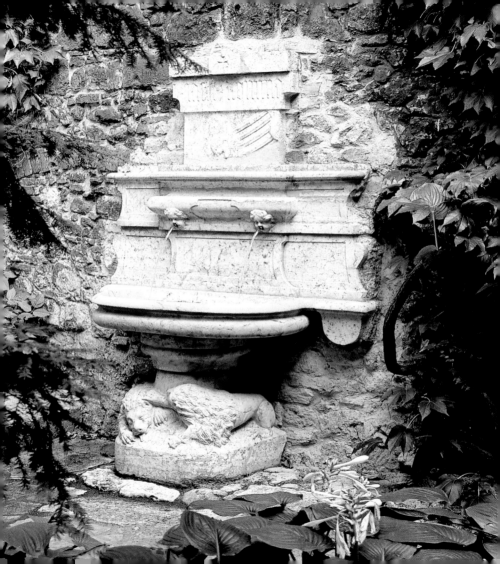

75

Oroszlános ivókút
a Balta köz egy udvarában

Lion drinking fountain in
one of the courtyards of
Balta Passage

76

Pátzay Pál *Vízjáték* című
szobra a Tárnok utcában

Pál Pátzay's *Water Play*
statue in Tárnok Street

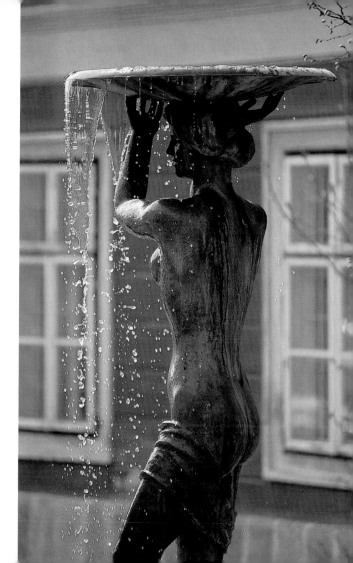

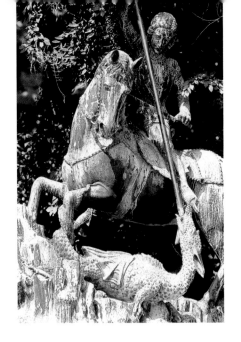

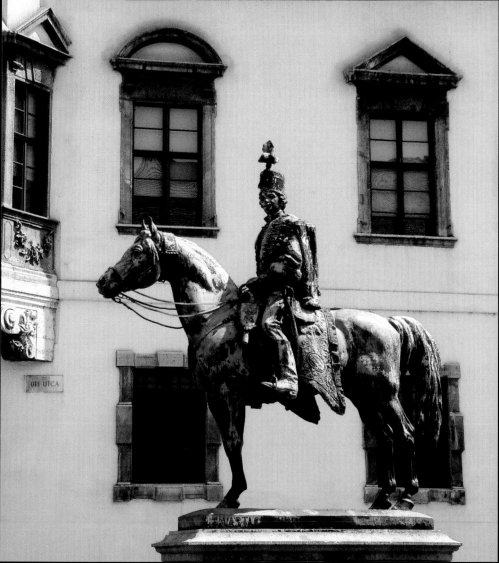

k előtti időkben ezen uriutcát olas

 nevezték, állott pedig 1425 körü

lkén a sz. Zsigmondféle kanonol

z 1686-iki ostrom után a királyi

n Zeney Kristóf kincstári admi

rghausen gróf budai várparán

 a kincstár 1766 ban Albrecht

n a hires Hadik gróf-várparar

en Jankovics Antal gróf kir

I. T. A. R: B. 186

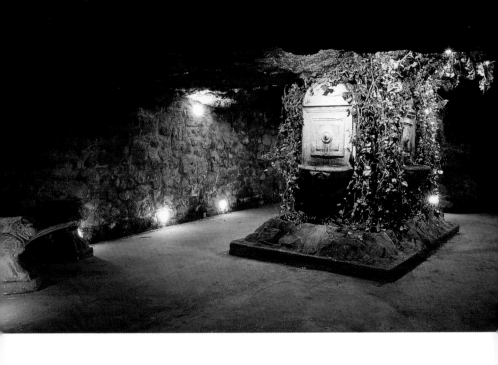

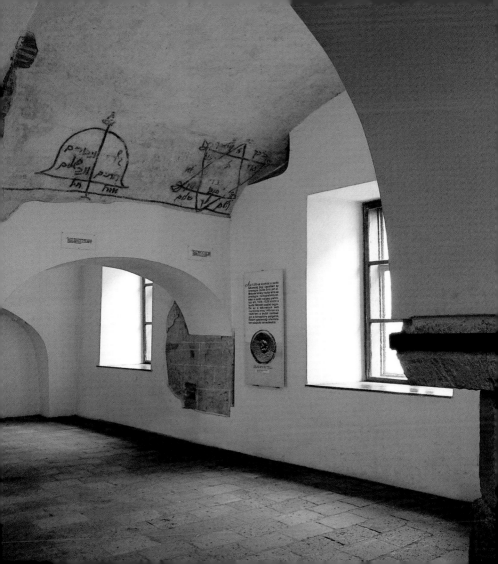

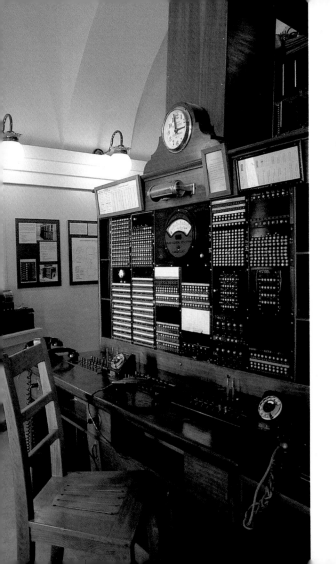

85

A Vár egykori telefonközpontja, ma Telefónia Múzeum

The former telephone exchange, today the Telephone Museum

86

Az Arany Sas Patikamúzeum

The "Arany Sas" (Golden Eagle) Pharmacy Museum

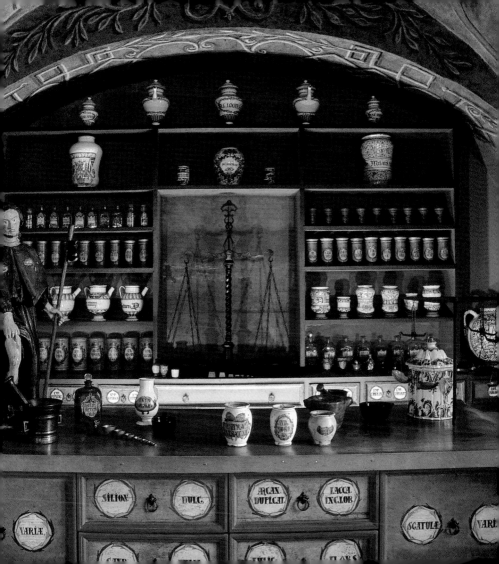

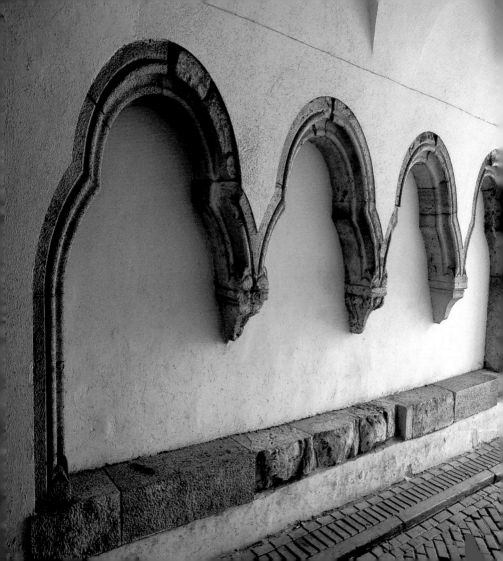

87 Ülőfülkék a Dísz tér 4–5. házban | Sedilia at No. 4–5 Dísz Square

Következő oldalon | Next page:

88-89 Jellegzetes belső udvarok a várban. A tágasabb udvarok többségében boltok, vendéglők vannak | Characteristic inner courtyards of the Castle District; the more spacious courtyards house shops and restaurants

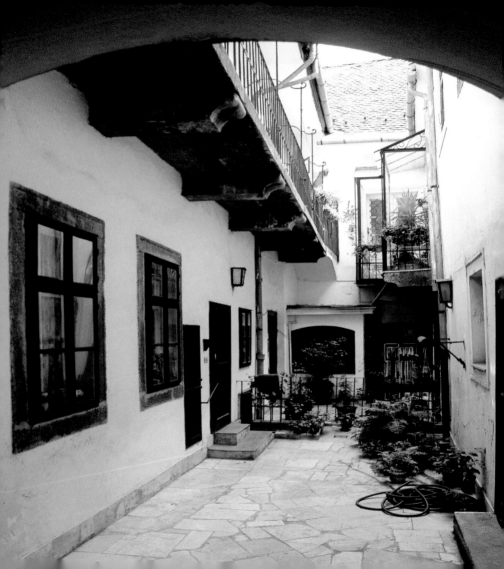

90

Kertet rejtő belső udvar

Garden of an inner courtyard

91

Újjáépített udvar középkori
építészeti elemekkel

Reconstructed courtyard
with medieval architectural
elements

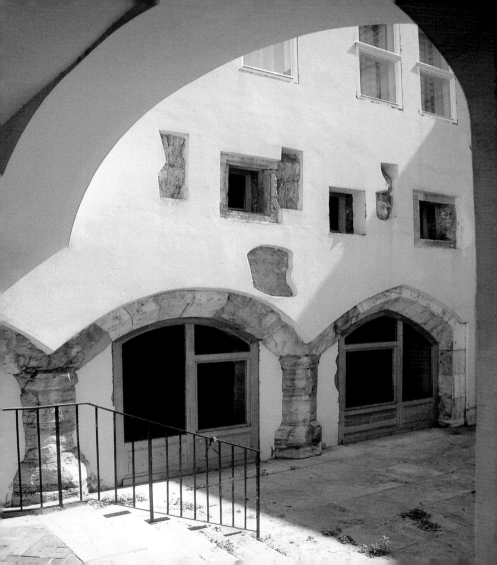

92

A második világháborúban
elpusztult ház pótlása
az 1960-as évekből

Replacement of a building
destroyed in World War II,
from the 1960s

93

Régi és új harmóniája
a Fortuna és Kard utca sarkán

The harmony of old and
new at the corner of Fortuna
Street and Kard Street

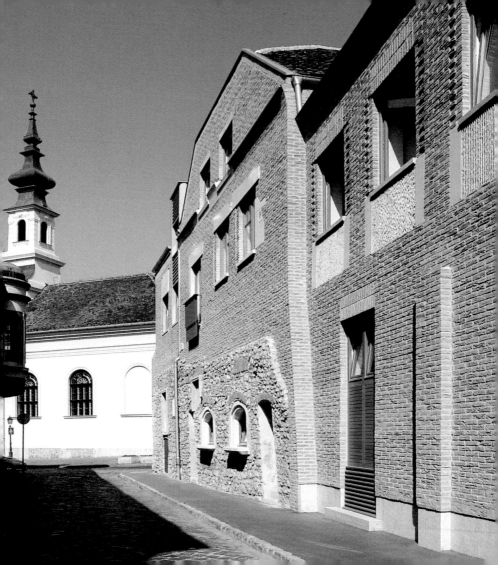

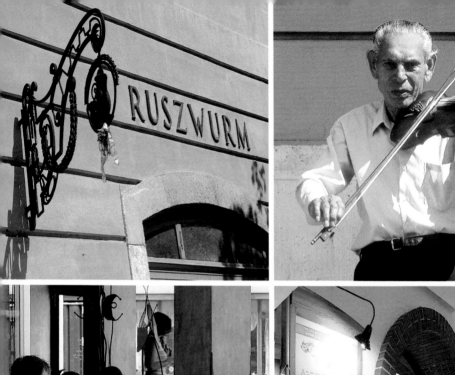
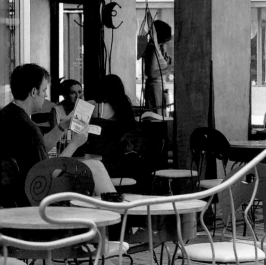
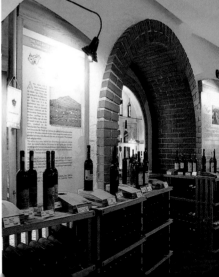

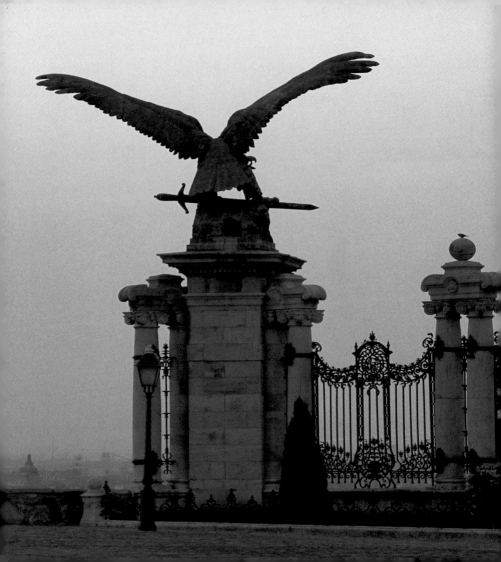

2

Palotanegyed | Palace Quarter

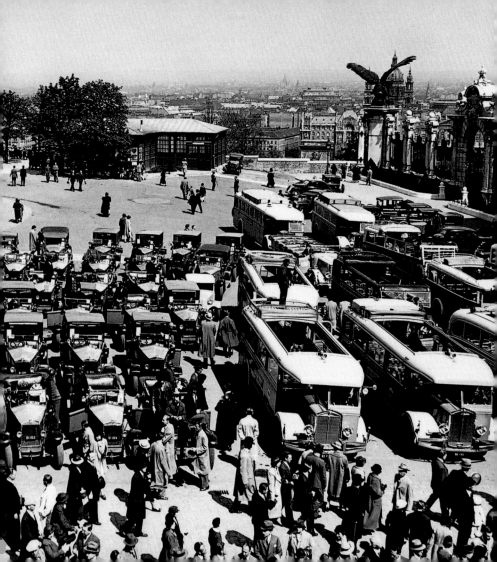

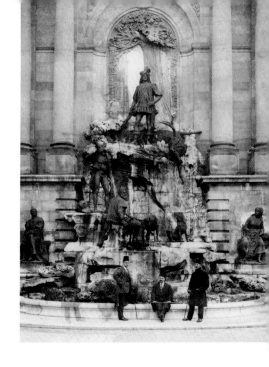

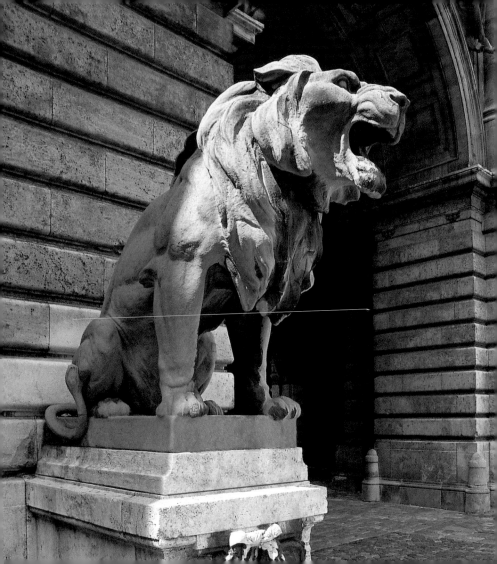

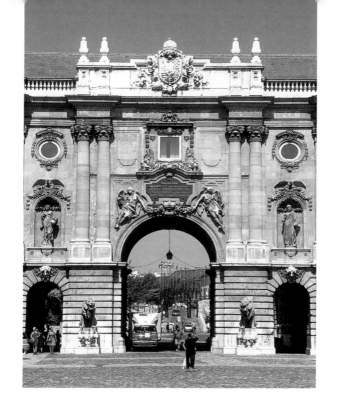

101 Kőoroszlánok védik a várat 1904 óta | Stone lions have been standing guard since 1904

102 Kilátás a palota oroszlános udvarából | View from the Lion Courtyard of the palace

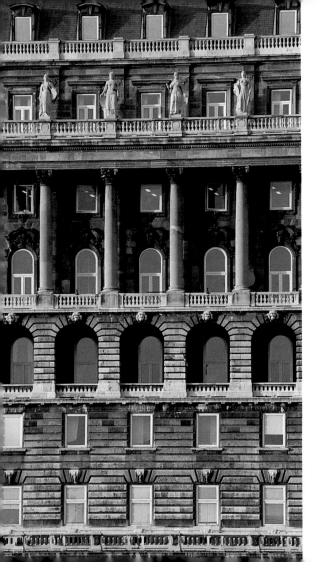

103

A palota nyugati szárnya, ahol
a Nemzeti Könyvtár működik

The western wing of the palace,
housing the National Library

104

A Nemzeti Könyvtár szobordíszei

Statue decoration on the National
Library

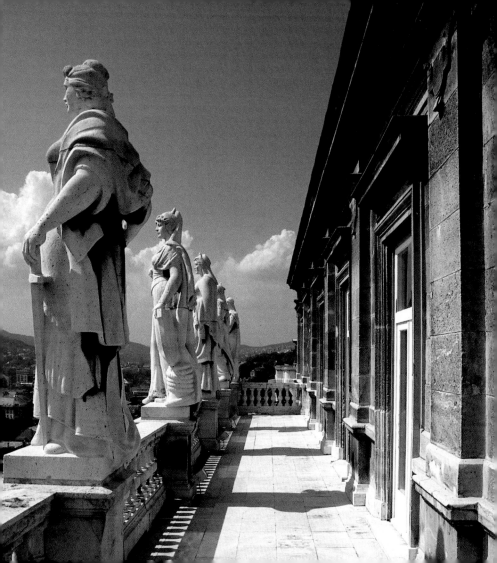

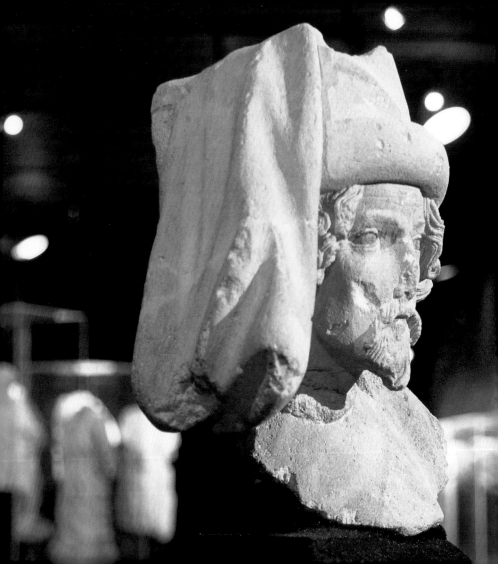

105

A legendás 14. századi gótikus
szoborlelet egyik darabja:
egy lovag

A knight; one of the legendary
14th century Gothic statue finds

106

Női fej a gótikus szoborleletből

Female head from the Gothic
statue finds

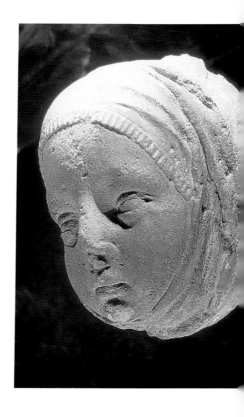

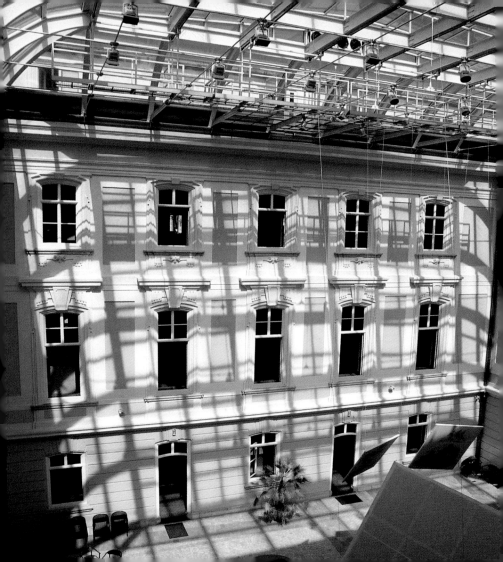

107

A Budapesti Történeti
Múzeum lefedett belső
udvara

Covered inner courtyard
of the Budapest History
Museum

108

A középkori királyi palota
egyik megmaradt terme

One of the surviving
halls from the medieval
royal palace

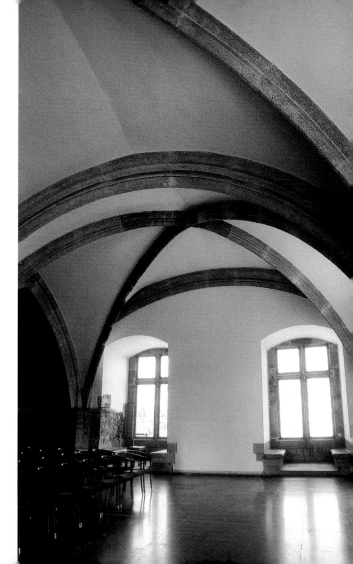

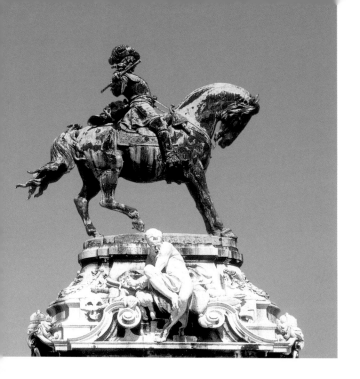

109 Savoyai Jenő herceg szobra a Királyi Palota előtt | Statue of Prince Eugene of Savoy in front of the former Royal Palace

110 A Királyi Palota kupolája | Dome of the former Royal Palace

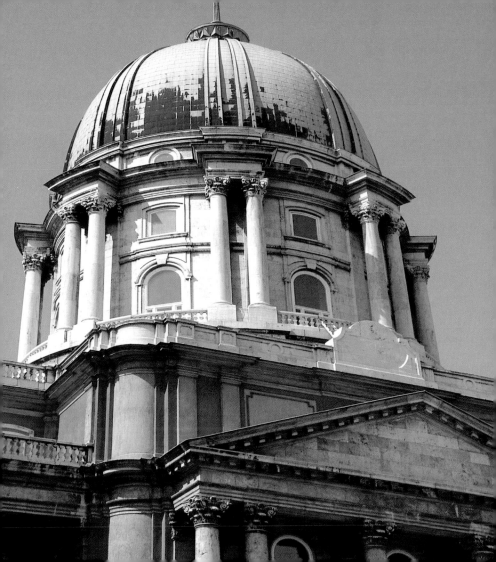

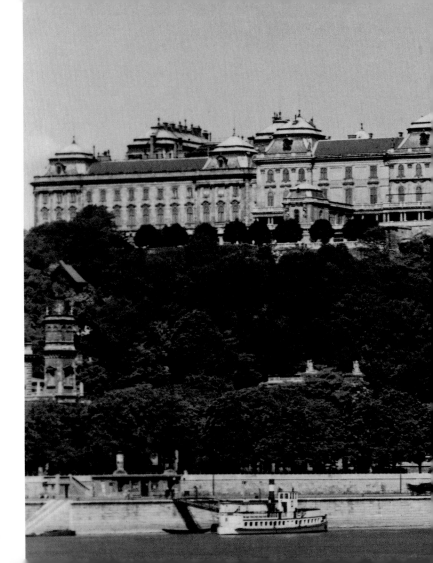

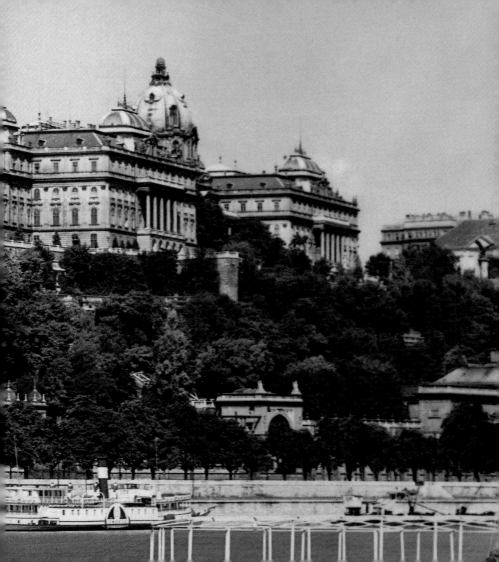

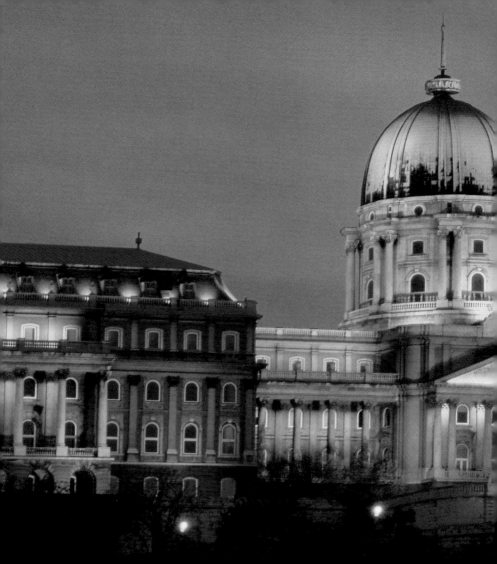

II2 A Királyi Palota esti díszkivilágításban | The former Royal Palace illuminated at night

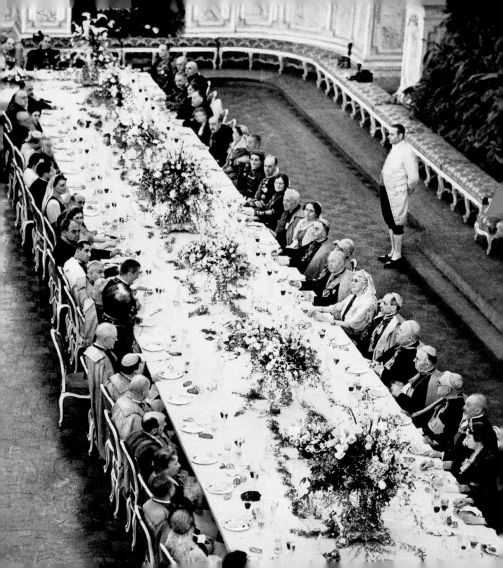

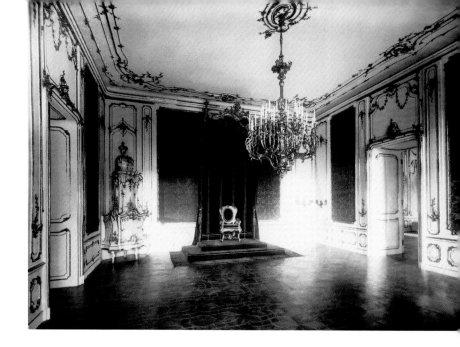

113 Horthy kormányzó díszvacsorát ad 1938 májusában | Regent Horthy hosts a
ceremonial dinner, May 1938

114 A régi Királyi Palota trónterme | Throne hall of the old Royal Palace

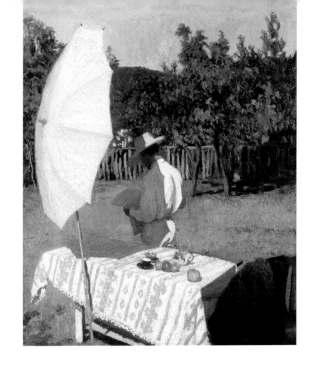

II5 Ferenczy Károly *Október* című festménye a Nemzeti Galériában | Károly Ferenczy's
painting *October* in the National Gallery

II6 Enteriőr a Nemzeti Galériában | Interior of the National Gallery

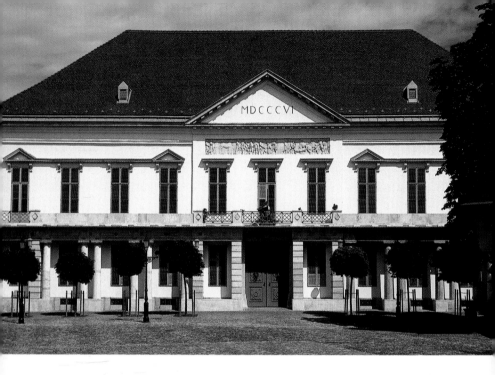

117 A Sándor-palota, a köztársasági elnök munkahelye | The Sándor palace, the office of the president of the republic

118 A Várszínház, ma Nemzeti Táncszínház | The Castle Theatre, today the National Dance Theatre

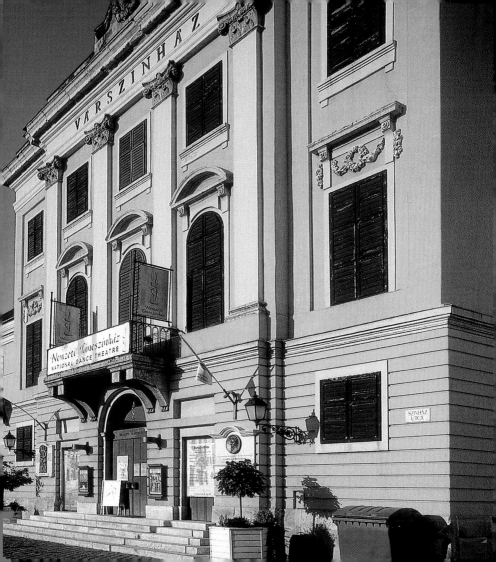

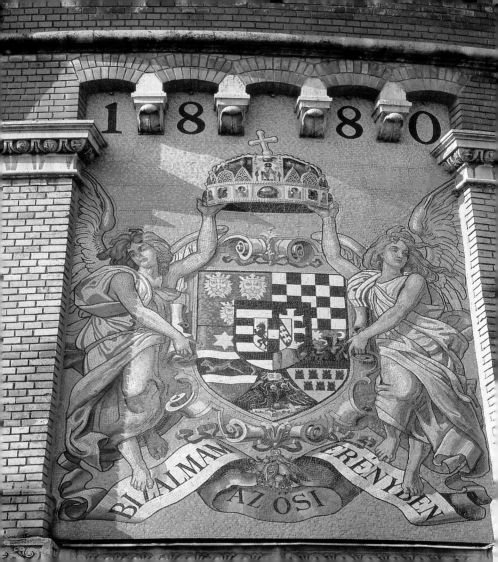

119

Magyarország 1880-ban
érvényes címere, a Sikló
mellett

The coat-of-arms of Hungary
from 1880, by the funicular

120

A hajdanán gőzzel, ma már
villannyal működő Sikló

Originally powered by steam,
today the funicular runs on
electricity

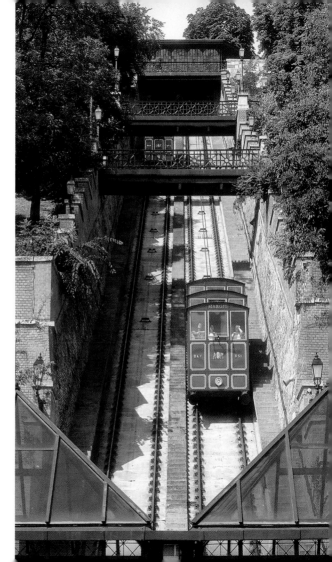

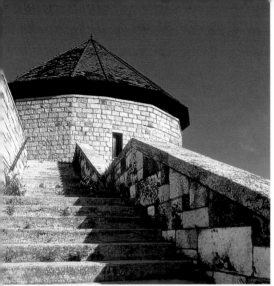

121

Karakas pasa tornya a Vár nyugati falán

Pasha Karakas Tower, on the western wall of the Castle

122

A történelem rétegei a Vár falában

Layers of history in the Castle wall

123

A „Lihegő kapu" tornya a Vár déli végén

Tower of the "Breathless Gate" at the southern end of the Castle

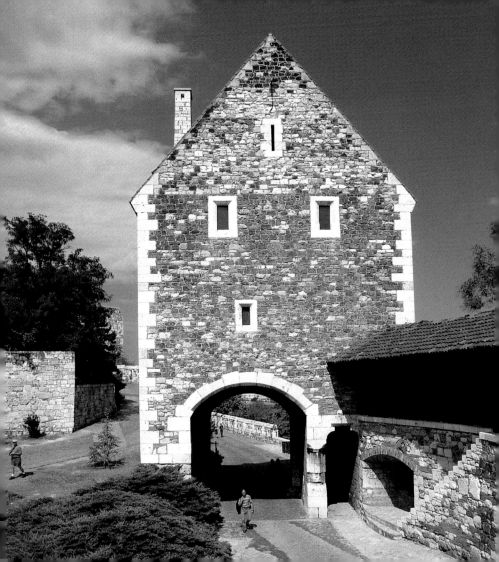

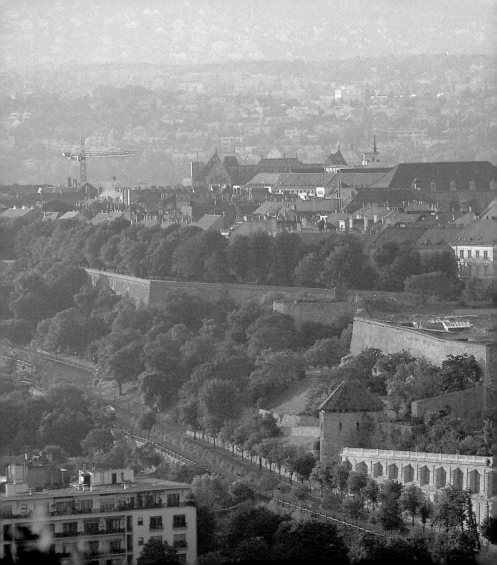

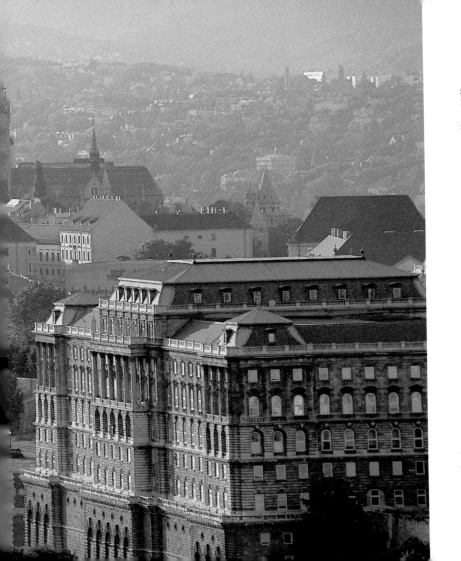

A Vár a Gellérthegy felől | View of the Castle District from Gellért Hill

Helyszínek | Places

TÖRÖK ANDRÁS

1-2

Bécsi kapu

Budavár északi bejárata, régi neve Szombat kapu vagy Zsidó kapu. Mai formáját 1936-ban, a törökök kiűzésének 250. évfordulójára kapta. Ha egy magyar gyerek felesel a szüleivel, azt mondják neki: „Akkora szád van, mint a Bécsi kapu".

The Vienna Gate

The northern entry to Buda Castle, its former name being Sabbath or Jewish Gate. Its present form dates from 1936 and the 250th anniversary of the expulsion of the Turks. If a Hungarian child talks back to his parents, they say to him: "You have a mouth as big as the Vienna Gate."

3-4

Budai evangélikus templom

Kallina Mór tervei szerint építették 1895-ben, mert a régebbi templomot lebontották. Helyére a Honvédelmi Minisztérium költözött – ezért a tárca viselte a költségeket.

The Lutheran Church of Buda

Built in 1895 to the plans of Mór Kallina, since a former church had been demolished to make way for the Defence Ministry. Hence the ministry bore the costs.

5-7

MAGYAR ORSZÁGOS LEVÉLTÁR

Az intézmény, amelyet 1723-ban alapítottak, ma már „zárt levéltár": csak az 1945 előtti iratokat gyűjti. A neoromán épület 1920-ban készült el, Pecz Samu tervei szerint. Valaha, mint a régi képen látható, nagy tornya is volt, amely a kéményt rejtette.

THE NATIONAL ARCHIVES

The institute, established in 1723, is today a 'closed archive' in that it only keeps records from before 1945. The neo-Romanesque building was designed by Samu Pecz and completed in 1920. At one time it had a tower hiding the chimney, as can be seen in the old picture.

8-14

SZENTHÁROMSÁG TÉR

A díszes épület Pénzügyminisztériumnak épült, a háborús rombolás után fele méretében állították helyre. Diákszálló lett, legendás popkoncertek színhelye. Szemközt, a régi városháza sarkán Városvédő Pallasz Athéné védelmezi Budát 1785 óta.

TRINITY SQUARE

The ornamented building was built for the Finance Ministry. Half restored following wartime devastation it became a students' residence and the scene of legendary pop concerts. Opposite, at the corner of the old Town Hall, the protector of cities Pallas Athene has been guarding Buda since 1785.

15-22

MÁTYÁS-TEMPLOM

A múlt század közepén ezen a helyen még szegényes külsejű, bumfordi, házsorba épített templom állott, teljes nevén a Budai Nagyboldogasszony Templom. Nevét arról kapta, hogy itt tartották Mátyás király (1440–1490) mindkét esküvőjét. Déli kapuja és szentélye a 13. századból való. 1873 és 1896 között Schulek Frigyes „restaurálta" a templomot: lényegében újraálmodta az épületet. A 80 méter magas nagytorony, melynek földszintje és első emelete négyzet, többi része nyolcszög alaprajzú, a harmadik emeletig csaknem teljesen hiteles, onnét viszont új alkotás. Ugyancsak a 19. század végén készült a templom belsejének díszítőfestése is, a restauráláskor előkerült darabok alapján. Európa (neo)gótikus építészetének egyfajta summázata, igen sikeres formában.

MATTHIAS CHURCH

A church with a poor exterior built inelegantly into a row of houses still stood here in the middle of the 19th century. Its official name was the Buda Church of the Virgin Mary. The more popular designation derived from the fact that both the wedding ceremonies of King Matthias (1440–90) took place here. The southern gateway and the chancel date from the 13th century. Frigyes Schulek 'restored' the church between 1873 and 1896, though in essence he re-created the church. The 80-metre tower has a square base and upper level, while above that it assumes an octagonal form. Up to the third level it is almost entirely authentic, though the rest is a new creation. In the same, late 19th century period, the interior decoration was completed on the basis of elements which came to light during the restoration. The church is a good example of European Gothic architecture in its most successful form.

23-31

HALÁSZBÁSTYA ÉS KÖRNYÉKE

Az innen feltáruló panorámát komoly turista biztos nem mulasztja el! Amikor a Mátyás-templom elkészült, az építész megbízást kapott egy méltó, kellemes környezet kialakítására. A középkorban erre volt a halpiac, ezért ezt a falszakaszt hagyományosan a halászok céhe védte ostrom idején. 1905-re készült el a középkorias hatású kilátóterasz öt kerek toronnyal és egy többszintes fotoronnyal. Szent István király szobra ugyanekkor került ide. A talapzatot a Mátyás-templom és a Halászbástya építésze, Schulek Frigyes, a szobrot Stróbl Alajos, a kor legnagyobb szobrásza alkotta. A bástyához tartozik egy 14 méter széles, igen látványos keleti lépcsősor is.

THE FISHERMEN'S BASTION AND SURROUNDINGS

Before the reconstruction of the church was complete, the architect was commissioned to redesign its environment, with the aim of making it more fitting and attractive. 1905 saw the completion of this medieval-style look-out terrace, with its five round towers and one main tower of several levels. There used to be a fish market nearby in the Middle Ages and traditionally it was the fishermen's guild which undertook the defence of the walls here during times of siege. No serious tourist would miss looking out from here. When tourist groups are well into their evening meal, adolescents of Budapest dare to come out and have that certain first kiss. The statue of King (St) Stephen also appeared here at the same time. The base was designed by the designer of the Matthias Church and the Fishermen's Bastion, Frigyes Schulek, while the statue itself is the work of the greatest sculptor of the age, Alajos Stróbl. A spectacular, 14-metre-wide set of steps leads up to the Bastion on its eastern side.

32

MAGDOLNA-TORONY

A Mária Magdolnához ajánlott, először 1276-ban említett templom 1817-től Helyőrségi templom lett. A képen nem látszik, de mára már csak a torony van meg. A többit 1952-ben politikai okokból, a háborús károkra hivatkozva lebontották.

THE MARY MAGDELENE TOWER

The church dedicated to Mary Magdelene was first mentioned in 1276. From 1817 it served as a garrison church for troops stationed nearby. Although not seen in the picture, today only the tower still stands. The rest was demolished in 1952 for political reasons, albeit with reference to wartime damage.

33-36

TÓTH ÁRPÁD SÉTÁNY KÖRNYÉKE

A Várnak a Krisztinaváros felé néző nyugati sétányát a halk szavú 20. század eleji költőről nevezték el. Északi végén található a Hadtörténeti Múzeum, egykor kaszárnya volt. Kegyeletből meghagyták az 1849-ben a falába fúródott ágyúgolyókat.

THE AREA OF TÓTH ÁRPÁD WALKWAY

The Castle's western walkway overlooking Krisztina Town is named after the softly worded poet of the early 20th century, Árpád Tóth. The Museum of Military History, a former barracks, stands at its northern end. Cannon balls which struck its walls in 1849 have been left here in memory.

37-48

ÉPÜLETEK, PALOTÁK

A Váron kívül Budapesten alig maradtak fenn 1800 előtti épületek. Itt viszont viszonylag sok kisebb és közepes méretű autentikus ház áll. A régi fényképről jól látható, hogy az ostrom előtt mennyivel egyszerűbbek voltak a homlokzatok. A Vár történetének furcsasága, hogy az 1944/45-ös ostrom rombolásai tömegesen tárták fel a rég elfeledett gótikus és reneszánsz elemeket. E tudás birtokában igyekeztek a lehető legrégebbi állapotot visszaállítani. Legérdekesebb talán az Úri utca 31. (a Vár egyetlen hiteles középkori kétemeletes háza, 44.), illetve az Úri utca 13. (42/43.) A 47. és 48. képen jól látható egy ház háború előtti és utáni állapotának különbsége: ma eggyel kevesebb ablak, eggyel több pincelejáró, kettővel több légkondicionáló.

BUILDINGS AND MANSIONS

Outside the Castle District there are hardly any buildings in Budapest which date from before 1800. In contrast, within the Castle area we can find a whole array of small and medium-size authentic buildings. Old photographs clearly show that before the 1944–45 siege the façades were much simpler. The peculiarity of the area's history is that the terrible destruction of the siege actually revealed Gothic and Renaissance elements which had been covered over long ago. This being the case, the planners endeavoured to restore the buildings to their earliest condition, in so far it was possible. Perhaps the most noteworthy examples are the building at 31 Úri Street (the Castle District's only authentic three-storey, medieval house; see 44) and 13 Úri Street (see 42–43). Pictures 47 and 48 clearly show the difference in the condition of a house before and after the war. Today there is one window less, an extra cellar entrance and two extra air-conditioners.

49-55

A várbeli ablakok igen változatosak: egyik belesimul a homlokzatba, a másik kőkeret mögé húzódik, a harmadik félkörívben kidomborodik… Olykor figurális ábrázolás kerül alájuk, mint például a középkori Vörös Sün fogadóra utaló dombormű (49. kép).

WINDOWS
There is a great variety of windows in the Castle District. Some are flush with the façade, some are set back behind stone frames, some are arched and stand out. Sometimes there is figurative decoration below them, as with the medieval Vörös Sün (Red Hedgehog) Inn – see picture 49.

56-65

KAPUK, KILINCSEK
A kapuk felett faragások, címerek, gyámfejek, alul általában kerékvetők – a Vár sok udvarába hajtott be kocsi és szekér. Az 59. számú kép kapuján ma a Széchenyi család címere látható. Valaha itt lakott a híres vadász, Széchenyi Zsigmond.

GATES AND HANDLES
Above the gateways there are carvings, coats-of-arms and modillions. Below there are generally wheel curbs – coaches and carts could be driven into many courtyards in the Castle area. On the gateway in picture 59 you can see the coat-of-arms of the Széchenyi family. The famous huntsman Zsigmond Széchenyi once lived here.

66-78

Szobrok és épületdíszek

A Vár szobrai részben nyilvánosak, részben rejtettek: megbújnak homlokzaton, kapubejáróban, zárt udvarban. Akad olyan szobor, amelyik a felállítása óta nem „mozdult" a helyéről, de van, amelyik elpusztult és újra kellett állítani, és van, amelyet politikai okokból távolítottak el, és nemrég került vissza. A legszebb háborítatlan szobor Hadik Andrást, a „leghuszárabb huszárt" (1710–1790), Mária Terézia császárnő egyik kedvencét ábrázolja. 1757-ben egy portyája során meglepetésszerűen elfoglalta és megsarcolta Berlint. A babona szerint, ha az embernek a Műegyetemen vizsgája van, tanácsos ide feljönni és megérinteni a ló heréit. Talán azért csillognak olyan sárgán, mert sok diák akar biztosra menni. (78. kép, az Úri és a Szentháromság utca kereszteződésében.)

Statues and building decoration

The statues in the district are sometimes visible, sometimes hidden: they lurk on façades, in entrance gateways or in closed courtyards. Some stand as they were when they were first erected, others were destroyed and had to be recreated, yet others were removed for political reasons, but have recently returned. The finest, undisturbed statue is that of András Hadik (1710–90), 'the most knightly hussar' and a favourite of Empress Maria Theresa. In 1757 in a surprise raid he occupied and held Berlin to ransom. Superstition has it that if someone is facing an examination at the Technical University they are advised to come here and touch the testicles of his horse. Perhaps for this reason they have a yellow shine, since many students have wanted to make sure. (See picture 78. The statue stands at the junction of Úri Street and Szentháromság Street.)

79-82

Emléktáblák

A Várban található emléktáblák közül jó néhány maga is műemlék: a 19. század közepéről származó, kissé körülményes magyarázat. Az újabbak már nem utcáknak, inkább személyeknek állítanak emléket. A Táncsics Mihály utca 9. számú házon például azt mondja a tábla, hogy e házban raboskodott Kossuth Lajos 1837 és 1840 között, akkor még újságíró volt, később Magyarország kormányzója lett. Ma itt van az amerikai követséget védő tengerészgyalogosok szállása. (80. számú kép.) Az Úri utca 43. szám alatt a táblán az olvasható, hogy e házban gyakran látta vendégül Liszt Ferencet Augusz Antal, a leghűségesebb barát. Az Országház utca 9. alatti emléktáblán az áll, hogy az épületet Zsigmond király adományozta szövetségesének, Lazarevics István szerb despotának, Szerbia fejedelmének.

Memorial Plaques

The Castle District has many memorial places, a good number of which are themselves protected items, given that they date from the middle of the 19th century. The more recent ones have been erected not in connection with streets but in memory of different personalities. On the wall of 9 Táncsics Mihály Street, for example, there is a plaque which says that between 1837 and 1840 Lajos Kossuth was held prisoner here. At the time Kossuth was still a journalist, but he would later become the Regent of Hungary. Today the building is the residence of the marines who guard the American embassy (see picture 80). On the plaque at 43 Úri Street we can read that Ferenc Liszt would often come here to visit his closest friend, Antal Augusz. The memorial plaque at 9 Országház Street states that King Zsigmond offered the building as a gift to his ally, the Serbian despot (i.e. ruling prince) Stefan Lazarevics.

83

BUDAVÁRI LABIRINTUS

A Vár alatt 5-10 méter mélységben kiterjedt, hévíz vájta barlangrendszer található, amelyet a lakosok a középkor óta használnak pincének, rejtekhelynek, óvóhelynek. Valószínűleg kútásás közben bukkantak az üregekre, melyeket később összekötöttek, nagyobbítottak. Déli része mesterséges kialakítású. Első ismert térképe 1908-ban készült. Már az 1940-es évek elején idegenforgalmi látványosságként látogatható volt. Jelenleg körülbelül 3-4000 méter járható be, noha ennek jelenleg nem minden része nyilvános. Egy magánvállalkozás létesítette az ezoterikus témájú kiállítást, amely különösen egy-egy forró nyári napon hatásos. Egyik bejárata az Úri utca 8. alatt van.

THE BUDA CASTLE LABYRINTH

Below the surface of Castle Hill, at a depth of 5-10 metres, there is a network of caves formed by thermal waters, which the residents, from the Middle Ages on, used as cellars, hiding places and shelters. The cavities were probably discovered in the course of searching for wells, and later they were joined together and enlarged. The southern part is of a man-made formation. Currently about 3-4000 metres are accessible, but not every part is open. The caves were probably formed by thermal waters. The first known map dates from 1908, and already in the early 1940s they were a tourist attraction and could be visited. A private entrepreneur has created an exotic exhibition, which on a hot summer's day is quite impelling, giving the visitor the physical feeling of being in another world. One of the entrances is at 8 Úri Street.

84

Középkori zsidó imaház

Májustól novemberig látogatható a középkori zsidó imaház, a Táncsics Mihály utca 26. pincéjében. A 15. században ezen a helyen állt Nagymendel Izsák zsidó prefektus háza. Egy héber felirat szerint „1541-ben e templom 80 esztendős."

Medieval Jewish Prayer House

The medieval Jewish prayer house at 26 Táncsics Mihály Street can be visited from May to November. In the 15th century here stood the house of Jewish community leader Izsák Nagymendel. According to a Hebrew script, "in 1541 this temple was 80 years old".

85-86

Kis múzeumok

A kis múzeumok élménye hasonló a családias boltokéhoz: kevés látogató, szívélyes, régimódi kiszolgálás. A Várban három ilyen van: a Telefónia Múzeum (Úri utca 49.) a volt budai központban, és az Arany Sas Patikamúzeum (Tárnok utca 18.), valamint a Kereskedelmi és Vendéglátóipari Múzeum (Fortuna utca 4.)

Small Museums

The atmosphere of small museums is similar to that of a family shop – few visitors, cordial old-fashioned service. There are three such places in the Castle District, the Telephone Museum at 49 Úri Street, the Arany Sas (Golden Eagle) Pharmacy Museum at 18 Tárnok Street and the Museum of Commerce and Catering at 4 Fortuna Street.

87-91

A régi budai házak keskeny telkekre épültek, egy-egy mai ház területén általában kettő állt. A régi budai polgárok sok időt töltöttek az utcán, a vásárban, illetve a kapumélyedésekben. Ezért is alakult ki az ülőfülkék rendszere. Ezeknek a – díszességben, kimunkálásban igen változatos – fülkéknek a pontos rendeltetése máig is vitatott. Elterjedt nézet, hogy a várak, lakótornyok várakozópadkáit utánozták – a szolgák számára. Esetleg bort mértek benne? Mások szerint egyszerű divatról, formautánzásról volt szó, és talán semmire sem használták e fülkéket.

A középületekben nagyobb volt az udvar. A régi budai városháza épületében ma ösztöndíjas külföldi tudósok sétálgatnak – itt működik a Collegium Budapest, a berlini Wissenschaftskolleg testvérintézménye.

INNER COURTYARDS, SEDILIA

The old houses of Buda were built on narrow plots. On the area of one of today's houses there would have been generally two. The citizens of old Buda spent much time on the street, at the market or just in the gateway passages. Thus was born the network of sedilia. To this day historians debate the exact purpose of these differently decorated niches. A prevailing notion is that they replicated the waiting benches of castles and residential towers, serving a similar purpose. Perhaps wine was measured out here? According to some they were simply a fashion, a replication of form, and maybe these recesses were not used for any particular purpose. In public buildings the courtyard was larger. Within the building of the old Buda Town Hall today foreign scholars can be found strolling, for this is now the home of Collegium Budapest, the sister institute of Berlin's Wissenschaftskolleg.

92-93

MODERN ÉPÍTÉSZET A VÁRBAN

A háborús foghíjakat a hatvanas években ún. „semleges modern" házakkal építették be. Az utolsó foghíj a Fortuna utca 18. alatt volt – itt egy mintaszerű, a múltat és a jelent elegyítő kő- és téglaépület épült. (Reimholz Péter, 1998.)

MODERN ARCHITECTURE IN THE CASTLE DISTRICT

In the 1960s so-called neutral modernist buildings started to appear in the gaps left by the war. The last such gap to be filled was at 18 Fortuna Street, where an exemplary stone and brick building, blending both past and present, appeared in 1998 to the designs of Péter Reimholz.

94-97

VENDÉGLÁTÁS

A Vár elegáns vendéglátóhelyei sokáig nem tartoztak a városhoz, nem bírta az árakat a helyiek pénztárcája. Ma megint van gazdag belföldi, és van drága pesti étterem. A cigányzene viszont egyre kevesebb. A Várba még jut belőle.

HOSPITALITY

For a long time the elegant restaurants of the Castle District didn't really belong to the city, their prices being beyond the budgets of local citizens. Today there is once again a domestic wealthy stratum and there are expensive restaurants in Pest. However, there is less gypsy music, though the Castle District has still got some.

98-99

TURUL-SZOBOR
A magyarok ősi hitvilágában fontos helyet foglal el a turulmadár, azaz a kerecsen-sólyom. Ő vezette a vándorló magyarokat jelenlegi hazájukba. Ő ejtette teherbe az egyik magyar vezér feleségét, Emesét, a későbbi magyar királyok ősanyját.

THE TURUL STATUE
In the ancient belief system of the Hungarians an important place was occupied by the Turul bird, or the *Falco sacer,* which led the wandering Magyars to their current homeland. A Turul impregnated Emese, a wife of one of the Magyar leaders, a primogenitor of the later Hungarian monarchs.

100

MÁTYÁS-KÚT
A bronz szoborcsoport Mátyás királyt (1440–1490) vadászként ábrázolja főva-dásza és olasz történetírója társaságában. Baloldalt lent egy közrendű leány, aki egy vadászaton szeretett bele a királyba, nem sejtve kilétét. (Stróbl Alajos, 1904.)

THE MATTHIAS FOUNTAIN
Alajos Stróbl's 1904 bronze statue group depicts King Matthias (1440–1490) as a hunter in the company of his Italian scribe. To the lower left there is a simple girl, who during a hunting expedition fell in love with the king, without knowing who he was.

101-102

OROSZLÁNOS UDVAR

A palota zárt udvara a 20. század eleji bővítéskor keletkezett. A kapu előtti kőoroszlánok fenyegetően néznek, a bentiek már dühösen üvöltenek a betolakodók után. (Fadrusz János, 1904.)

THE LION COURTYARD

The beginning of the 20th century saw the expansion of the palace's enclosed courtyard. János Fadrusz's 1904 stone lions in front of the gate look rather menacing; his interior ones are angrily howling at intruders.

103-104

SZÉCHÉNYI KÖNYVTÁR

A Nemzeti Könyvtár alapítója, Széchényi Ferenc (1754–1820) nevét viseli, aki 1802-ben 11 884 könyvet adományozott az országnak. A mai sokmilliós gyűjtemény a Vár nyugati lejtőjére épült ún. F szárnyban kapott helyet.

THE SZÉCHÉNYI LIBRARY

The collection bears the name of the founder of the National Library, Ferenc Széchényi (1754–1820), who donated 11 884 books to the nation in 1802. The collection, now numbering many millions of volumes, is today housed in the so-called F-wing, built on the western incline of Castle Hill.

105-108

BUDAPESTI TÖRTÉNETI MÚZEUM

A Vár egyik szárnyában működik a Budapesti Történeti Múzeum, melynek vonzereje a főleg föld alatt megmaradt középkori palotarész, valamint a „gótikus szoborlelet". Lovagok és apostolok finoman megformált alakjai az 1440 körüli időkből.

THE BUDAPEST HISTORY MUSEUM

A wing of the former Royal Palace houses the Budapest History Museum, one of the attractions of which is the mainly underground remains of the former medieval palace. Another is represented by its exhibition of Gothic statues, figures of knights and apostles finely sculpted around 1440.

109-116

A KIRÁLYI VÁR (MA NEMZETI GALÉRIA)

Az első, 300 éven át épített és bővített gótikus királyi palota teljesen elpusztult: a Budát 1686-ban felszabadító keresztény hadak lőtték szét. Ezek után 200 év alatt egyre nagyobbra építették a teljesen új, szabályos épületet, 1903-ban már 304 méter hosszúságú volt. A földszinti termeket végig egybe lehetett nyitni. A két háború között itt lakott a király nélküli Magyar Királyság államfője, Horthy Miklós kormányzó. A második világháború végén a palota hatalmas károkat szenvedett. Teteje beomlott, berendezése nagyrészt elpusztult. Hosszan tartó viták után, a negyvenes évek végén a műemléki szakemberek úgy döntöttek, hogy nem építik újjá változatlan formában az épületet, hanem „visszanyúlnak" egy korábbi, 18. századi

stílushoz. Végül egy soha nem létezett barokk homlokzatot építettek. A királyi palota legnagyobb részét 1975 óta a Nemzeti Galéria gyűjteménye foglalja el. Itt láthatóak a magyar kollektív emlékezet legismertebb képei: a nagy történelmi festmények, Munkácsy Mihály sajnálatosan megfeketedett képei, a 19. század végének felszabadult, örömteli művei, s a 20. század első felének kora modern sztárjai, akik kezdik meghódítani Európa aukcióit: Kádár Béla, Scheiber Hugó és társaik.

THE ROYAL PALACE (AND TODAY'S NATIONAL GALLERY)

The original Gothic royal palace, built and expanded over 300 years, was completely destroyed. The Christian forces liberating Buda in 1686 battered it down completely. In the course of the following 200 years a somewhat larger, completely new, regular-shaped building was constructed, which by 1903 was already 300 metres in length. In the inter-war period, this was the residence of Regent Miklós Horthy, the head of state of the 'kingdom without a king'. At the end of the Second World War the palace suffered very serious damage. Its roof collapsed everywhere and most of its furnishings were destroyed. At the end of the 1940s, after long discussions, the specialists of monument protection decided not to rebuild the structure in an unchanged way, but to 'return' to an earlier, 18th century form. In the end, what was constructed was a Baroque façade, which had never existed. Since 1977 the collection of the National Gallery has occupied the main part of the former Royal Palace. Here can be found the most well-known paintings of Hungarian collective memory – works by the great historical artists, the unfortunately faded canvases of Mihály Munkácsy, the joyful, liberated works of the late 19th century, and those of the early Modern masters of the first half of the 20th century (Béla Kádár, Hugó Scheiber, et. al.), which have started to captivate the audiences at European auctions.

117

SÁNDOR-PALOTA

Sándor Móric gróf palotája 1867 és 1944 között a miniszterelnök munkahelye volt. Romjaiból csak 2002-re épült újjá. Ma itt dolgozik a köztársasági elnök. Az épületet két, Pest felé kinyúló óriási erkéllyel bővítették.

THE SÁNDOR PALACE

From 1867 to 1944 the palace of Count Móric Sándor housed the prime minister's office. Ruined in the war, it was only fully reconstructed by 2002. Today it serves as the office of the president of the republic. Two huge projecting balconies have been added to the Pest side of the building.

118

VÁRSZÍNHÁZ

Az épület 1736-ban, copf stílusú templomnak épült. Miután II. József feloszlatta a karmelita rendet, színházzá alakították. 1790. október 25-én itt tartották az első magyar nyelvű színielőadást. Jelenleg a Nemzeti Táncszínház otthona.

THE CASTLE THEATRE

The building was originally erected as a Louis XVI style church. After Joseph II had dissolved the Carmelite order it was transformed into a theatre. On 25 October 1790 the first Hungarian language theatre performance took place here. Today it is the home of the National Dance Theatre.

119

OSZTRÁK–MAGYAR KÖZÉPCÍMER

Az Osztrák–Magyar Monarchia idején ez volt Magyarország hivatalos címere. Középen a pajzson a történelmi magyar királyság címere, a négy nagy mező Dalmácia, Horvátország, Erdély és Szlavónia címere, középen lent pedig Fiume címere.

AUSTRO-HUNGARIAN COAT-OF-ARMS

At the time of the Dual Austro-Hungarian Monarchy this was the official coat-of-arms of Hungary. In the centre on the shield there is the historical Hungarian royal coat-of-arms, the coats-of-arms of the four great regions of Dalmatia, Croatia, Transylvania and Slavonia, and, in the lower centre, the coat-of-arms of Fiume.

120

SIKLÓ

Ez a különös jármű a sikló. Eredetileg 1870-ben épült, gőzgép hajtotta, és évente félmillió utast szállított, főleg a Várban dolgozó tisztviselőket. 1986 óta elektromos áram hajtja. A két kocsit egy drótkötél köti össze – egyszerre mozognak.

FUNICULAR

The Funicular is a very special means of transport. Originally constructed in 1870, it was powered by steam and could carry half a million passengers a year, mainly civil servants who worked in the Castle. Since 1986 it has run on electricity. The two cars are connected by a cable – they move at the same time.

121-124

A Várhegyet, e házakkal telerakott, másfél kilométernyi, hosszúkás háromszög alakú lapos sziklát úszó kőgályához szokás hasonlítani. A középkori Vár, mint tudjuk, 1686-ban elpusztult, de a 14–15. századi várfalak ma is szinte eredeti formájukban állnak. A második világháború pusztítása után a falakat nagy gonddal állították helyre. Mindez igen illúziókeltő, ha a Várba gyalogosan sétálunk fel a Lánchídtól, a „Lihegő kapu tornyán" (123. kép) és a Déli Nagy Rondellán keresztül. A Várat övező tornyok és bástyák némelyikének igen költői neve van, a Krisztinaváros felé néző egyik bástya neve például „Savanyú leves rondella", azaz körbástya. A Várhegy minden irányból érdekes, de a legharmonikusabb talán a Gellérthegy felől nézve. (124. kép.)

THE CASTLE WALL AND THE OUTER PARTS

Castle Hill, an elongated, triangular-shaped, flat rock of some one and a half kilometres with houses, is often described as a floating stone galley. The medieval castle of Buda was destroyed in 1686, but the 14–15th century castle walls are still standing today in their original form. Following the destruction of the Second World War, the walls were put back together with great difficulty. This creates a great impression if we walk up to the Castle from the Chain Bridge, via the 'Breathless Gate Tower' (picture 123) and the Great Southern Bastion. Some of the towers and bastions of the castle have truly poetic names, such as one of the bastions overlooking Krisztina Town which is called 'Sour Soup Bastion'. The most beautiful view: the Castle District from Gellért Hill (picture 124).

Utószó | Postscript

Török András

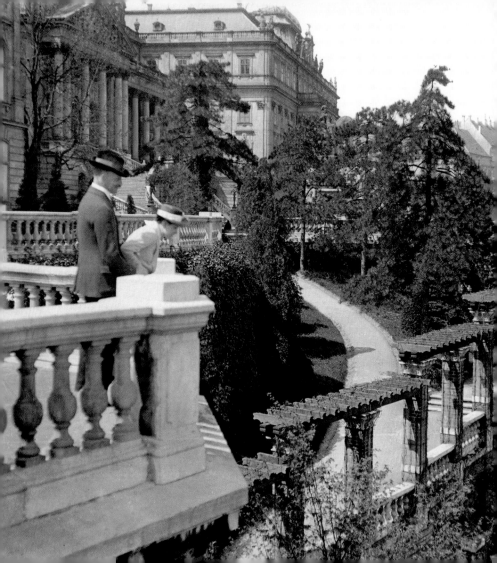

A sokat idézett középkori olasz szállóige szerint „Kerek Európának három város a gyöngye: Velence a vizeken, Buda a hegyeken, a síkon Firenze."

A Várról a mai budapestieknek aligha jut ilyesmi az eszébe. Számukra ez a negyed távoli ismerős, noha közel van – ritkán látogatják, mint egy távoli, tisztelt és szeretett nagynénit, akit gyakran látnak, hisz a portréja ott lóg a nappali falán. A Várat is mindennap látják (ott magasodik a budai Duna-part fölött): afféle messziről csodált közös kincs.

A Vár egy fennsíkra épült, alatta kiterjedt barlangrendszer húzódik. Ez utóbbi igencsak jó szolgálatot tett a gyakori ostromok idején: nem kevesebb, mint harminckétszer(!) viharos történelme során. A késő középkori ábrázolásokon jól látszik, hogy a budai Vár valaha egy soktornyos, szabálytalan mesepalota volt, amelyen minden király ott hagyta a keze (ízlése) nyomát. Aztán a török hódoltság idején a palota is pusztulásnak indult. A felszabadító összeurópai hadak 1686-ban pedig végképp elintézték, hogy a hajdani épületből a föld fölött mára semmi

A várkert 1919-ben. A belépés akkor még díjfizetéshez volt kötve, így biztosították a látogató közönség megfelelő társadalmi összetételét.
The Castle garden in 1919. Entry was by payment, thus determining the "proper" social composition of its users.

se maradjon. A Habsburg uralkodók kezdték újra felépíteni, apránként. S mire az első világháború küszöbére értünk, a palota is elérte jelenlegi méretét.

1944/45-ben Hitler éppen itt, az akkor már körülzárt budai Várban próbálta megfordítani a háború kimenetelét – utána pedig ismét új fejezet kezdődött: újjátervezték a Királyi Palotát. Ezúttal múzeum lett, s azóta is az. A Várostörténeti Múzeum, majd a Nemzeti Galéria költözött a Duna felé eső szárnyba, hátul pedig a Nemzeti Könyvtár sokemeletes szárnya magasodik.

A úgynevezett polgári negyed a 13. század közepén jött létre, amikor egy váratlan mongol támadás után a polgárok egy része királyi parancsra a védettebbnek tűnő dombra húzódott fel. A város bámulatosan gyors és díszes felépültét egy történész Théba legendás alapításához hasonlította – ott Amphión lantszava, itt IV. Béla király buzdítása és az újabb mongol támadástól való félelem serkentette a népet gyors építkezésre. Hamarosan soknemzetiségű, soknyelvű, nyüzsgő város jött itt létre, kialakult a Várnegyed, amely lélekszámban, pompában, gazdasági és politikai erőben messze meghaladta az átellenben fekvő poros sárfészket, Pestet, illetve a szomszédos, mezőgazdasági jellegű Óbudát. A Várnegyed és Buda történetének egyik fénypontját

Mátyás, a legendás reneszánsz király uralkodása (1458–1490) alatt érte meg. Mátyás, mint egy rendeletéből tudjuk, a házukat elhanyagoló (nem ott élő) tulajdonosokat avval fenyegette, hogy amennyiben egy év alatt nem hozzák rendbe a tulajdonukban lévő épületet, elkobozza tőlük... 1541-ben aztán a város török kézre került.

A több ezer lakosból az 1686-os felszabadulás után már csak 300 lakos, közöttük mindössze egyetlen magyar család maradt. A valaha kétemeletes polgárházakat újjáépítették, de általában egy emelettel kisebbre. Egy lassan gyarapodó barokk kisváros jött létre egy királyok által immár ritkán látogatott, lassan bővülő Vár árnyékában. Buda provinciális szegénységbe süllyedt.

A Várról kevés budapesti tudja, hogy egy időben kormányzati negyed volt – itt épült ki 1867 után a modern, de demokratikusnak még nemigen nevezhető Magyarország kormányzata –, igen kedvező fekvéssel: a minisztériumok a királyi palotához (és a helytartó hivatalához) jó közel voltak, a Pesten működő Parlamenttől pedig jó messze. Ez volt a budai Vár történetének újabb fontos periódusa: hivatalnokok, papok, diplomaták lakták a várost. A tömegturizmust még nem ismerték, de a Vár már ekkor is az utazók és kereskedők állandó célpontja volt. Ekkor épült a Lánchídtól a domb tetejére vezető különleges jármű, a Sikló,

hogy a Váron kívül lakó hivatalnokok könnyen, gyorsan eljussanak a munkahelyükre. A városka alig hasonlított egykori önmagára. Középkori múltját barokk kori „egyenvakolatok" mögé rejtette.

Ez a sok vakolat azután mind lehullott a borzalmas, két hónapig tartó ostrom alatt, 1944/45-ben. (A lakók a házuk alatti pincebarlangokba húzódtak, s magukkal vitték a házszámukat, hogy az ideig-óráig még működő posta megtalálja a címzetteket...) Az évtizedekig tartó gondos restaurálás visszaállított minden régi elemet, olykor egy házon több korszakból is. A Vár ma valóságos építészettörténeti múzeum. Különös érdekessége a kapualjakban található (máshol alig előforduló) díszes „ülőfülkék" nagy száma. A kutatók máig sem jutottak egyezségre abban, pontosan mire is használták ezeket. Vannak, akik szerint pusztán díszként szolgáltak a faragott kövek, mások a házak helyiségeinek bővítését látják benne, ahol az udvari méltóságot felkereső vidéki főúr apródjai, fegyveres kísérői tanyáztak, míg uruk a házban tartózkodott. Sokan a vándorkereskedők árukirakodásának helyét vélik bennük felfedezni.

A második világháború előtt a Vár nem csak a turisták igényeit igyekezett kielégíteni.
Ez a vendéglő és az üveges-képkeretező a várbeli polgárokat szolgálta ki.
Before the Second World War the Castle District not only catered to the needs of tourists.
This eating place and the glass picture framer's served the residents of the district.

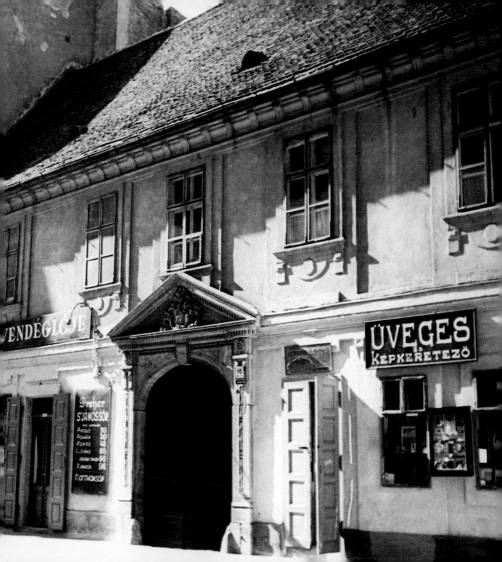

Egy újabb keletű feltevés szerint az ülőfülkék a saját borok kiméréséhez és fogyasztásához kapcsolódnak. Ugyanis minden budai polgár szabadon mérhette borát, ha a hajnali harangszó előtt cégért tűzött ki.

A gondos műemléki rekonstrukció mellett nagy gondot fordítottak a foghíjak beépítésére: igyekeztek semleges, de mégsem arctalan, „erkölcsileg", építészetileg nem avuló épületeket felhúzni, melyek léptékben pontosan illeszkednek sok száz éves szomszédaikhoz. A figyelmes utazónak érdemes e házakat is szemügyre vennie. Az utolsó foghíj az 1990-es évek második felében készült csak el, a Fortuna utca 18. alatt, a Kard utca sarkán. Reimholz Péter építészprofesszornak sikerült a múltat és a jövőt egy épületbe sűrítenie, időtlen anyagokkal. Mindent, ami Budapestben annyira érdekes.

A mai Vár nemcsak turistacélpont, hanem néhány száz irigyelt magyar család lakóhelye. Ők ugyan sokat panaszkodnak a kevés boltra, a drágaságra, a szüntelen turistaözönre, mégis, a világ minden kincséért sem költöznének máshova. Ködös februári délelőttökön, néhány perccel nyolc óra előtt, ha a Hilton Szálló valamely korán kelő vendége a palota felé indul, könnyen beleütközhet a Tárnok utcai iskola elkésett nebulójába. Lehet, hogy ugyanekkor tart hazafelé reggeli kocogásából egy amerikai tengerészgyalogos, Táncsics Mihály utcai laktanyájába.

Mellettük tán a British Council magyarországi igazgatója hajt el kocsiján – az ő rezidenciájuk évtizedek óta az Úri utca egyik kis palotájában található.

A Vár eleven városrész ma is. Érdemes bekukkantani a kapuk mögé, a járt utat elhagyni a járatlanért. Budavára ma is kaland. S ha bejártuk zegzugait, rejtett utcácskáit, érdemes kimenni a palota elé, és lenézni a (másik) városra, arról a pontról, ahol a Magyarországot a töröktől visszafoglaló Savojai Jenő herceg éppen megálljt parancsol marsallbotjával lovának s a mögötte álló seregnek. De csak egy pillanatra álljunk meg, ahogyan ő is tette, a 17. század legvégén.

Mert várják Önöket Budapest további kalandjai.

Török András

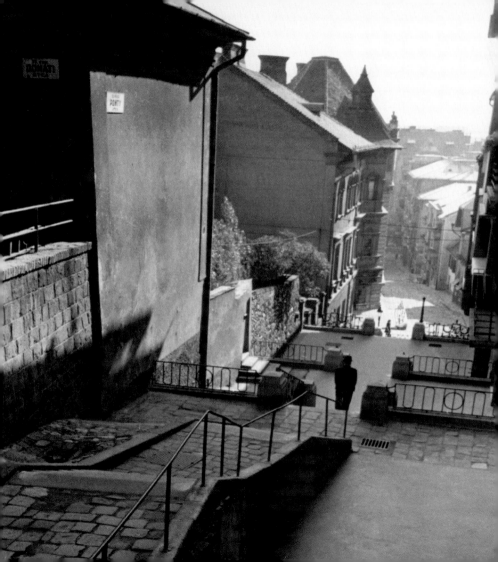

In the words of an often-quoted Italian medieval saying: "The pearl of Europe as a whole comprises three cities: Venice on the waters, Buda on the hills and Florence on the plain".

This will hardly come to the minds of today's residents of Budapest when they think of the Castle District, which for them is a rather distant acquaintance. Although it is physically near, they seldom visit it, just like a remote, respected and beloved aunt, who is often seen since her portrait hangs on the living-room wall. They see the Castle every day (it is on a hill above the Danube on the Buda side). It represents a kind of common treasure, admired from far away.

The Castle District was built on a plateau, below which was an extensive network of caves. The latter rendered good service during frequent sieges: no less than thirty-two times in its turbulent history! Late-medieval depictions show clearly that the Castle of Buda used to be a fairy-tale palace with several towers and an irregular shape, on which every king left his mark. Then, during the period of Ottoman

Lejárat a Várból a Víziváros felé, a Ponty és a Donáti utca sarkán. Ennyire csendes volt valaha a Vár.
Descent from the Castle towards the Water Town District on the Corner of Ponty and Donáti Streets. Once the area was as quiet as this.

rule, the palace began to decay. And in 1686 the liberating, pan-European armies utterly determined that nothing of the former building would remain above ground. The Habsburgs began rebuilding it, piece by piece. By the time of World War I, the palace had reached its present size.

In 1944–45 Hitler tried to reverse the outcome of the war, right here in the by-then surrounded Buda Castle. After this a new chapter began again. The Royal Palace was redesigned, thought this time to become a museum, which it has been ever since. The Budapest History Museum and then the National Gallery moved to the wings on the Danube side, while the several storeys high rear building houses the National Library.

The so-called civilian quarter emerged in the middle of the 13th century when, to a royal command, some citizens moved to the hill, which seemed to offer more protection following an unexpected Mongol attack. The miraculously rapid and elegant construction of the town has been compared by one historian to the legendary foundation of Thebes – there the sound of Amphion's lute, here the encouragement of Béla IV and the fear of another Mongol invasion prompted people to engage in speedy construction. Soon a multi-

national, multi-language, bustling town was born, the Castle District was formed, which in its population, grandeur, economic and political power far exceeded the dusty mud hole of Pest on the opposite side of the Danube and the neighbouring agricultural Óbuda. The Castle District and Buda experienced one of the peaks of its history during the 1458–90 reign of Matthias, Hungary's legendary Renaissance monarch. Matthias, as we know from one of his decrees, threatened those owners not residing in their property and who neglected their houses with confiscation, unless their properties were renovated within a year ... but then in 1541 the town fell into Turkish hands.

After the 1686 liberation, from among the several thousand residents only three hundred remained, with just a single Hungarian family among them. The formerly three-storey residential homes were rebuilt, though generally with one storey less. A barely prospering small Baroque town was formed in the shadow of a slowly enlarging Castle, which by then was seldom visited by kings. Buda sank into provincial poverty.

Today, few citizens of Budapest know that the Castle District was once a government quarter. After 1867 the modern government of

Hungary, although it could hardly be called democratic yet, was established here with a rather favourable location: the ministries were very near the Royal Palace (and thus the Palatine's office), albeit far from Parliament in Pest. This was another important period in the history of Buda Castle, when officials, priests and diplomats lived in the district. Mass tourism was as yet unknown, but the Castle District was already a destination for travellers and merchants. That was when a special means of transport was built, the funicular leading from the Chain Bridge to the top of the hill, so that officials living outside the area could get to their offices easily and quickly. The little town hardly looked like it used to. Its medieval past was hidden behind the "uniformed plaster facade" of the Baroque.

The bulk of plaster then fell off during the terrible two months of the siege in 1944–45. (Residents sheltered in the cellar-caves underneath their houses, taking their house numbers with them so

Faluról jött emberek a Szent István-napi körmeneten (1920) a budai Várban.
Visitors from the provinces try to make the most of the Saint Stephen's Day procession (1920).

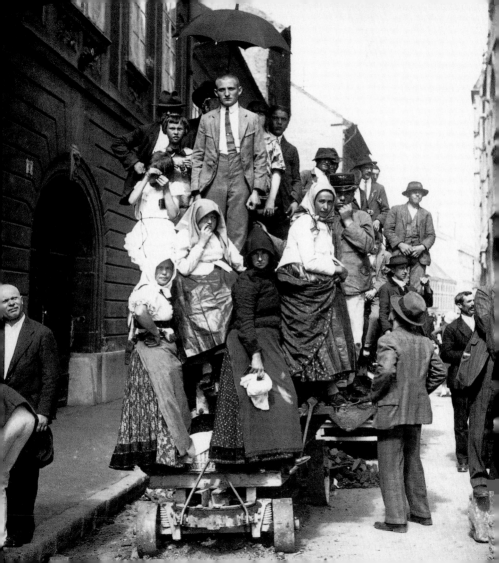

that the post, which worked for some time would find the addressees...) Careful restoration lasting decades brought back all the old elements, sometimes from many periods in one house. The Castle District is a real museum of architectural history. Of special interest is the large number of ornamented gateway sedilia (rarely found elsewhere). Researchers still cannot agree about what they were exactly used for. Some think that the carved stones had a purely ornamental purpose, others see them as extensions to the houses where pages and armed accompaniers of noblemen from the country waited while their master was visiting the home of a court dignitary. Many regard them as places for travelling traders to display their merchandise. One recent idea has it that the sedilia were connected to measuring out and selling or consuming the house's own wine, since every resident of Buda was allowed to sell his wine provided he put up a trade sign before the sound of bells at noon.

Besides the careful reconstruction of listed buildings, much attention was paid to filling in the gaps. An effort was made to construct neutral buildings, yet still with character, which do not age "morally" or architecturally and which in their scale precisely match their several centuries old neighbours. The building in the final gap

(18 Fortuna Street, at the corner of Kard Street) was only ready in the second half of the 1990s. Professor of architecture, Péter Reimholz succeeded in condensing past and future in one building with ageless materials, representing everything that is so interesting in Budapest.

The present Castle District is not only a tourist destination but also the location of residence for a few hundred envied Hungarian families. Although they complain much about the lack of shops, the prices and the constant stream of tourists, they would still not move elsewhere for all the treasure in the world. If an early rising guest of the Hilton Hotel sets off towards the Royal Palace a few minutes before eight on a foggy February morning he may easily bump into a late pupil of the Tárnok Street primary school. Perhaps an American marine is on his way home to his barracks in Táncsics Mihály Street from his morning jog at the same time. The director of the British Council in Hungary may be driving past them – the residence has been in one of the small mansions in Úri Street for decades.

Castle Hill is again a lively district today. It is worth peeping in behind the gates and leaving the trodden path for the unknown.

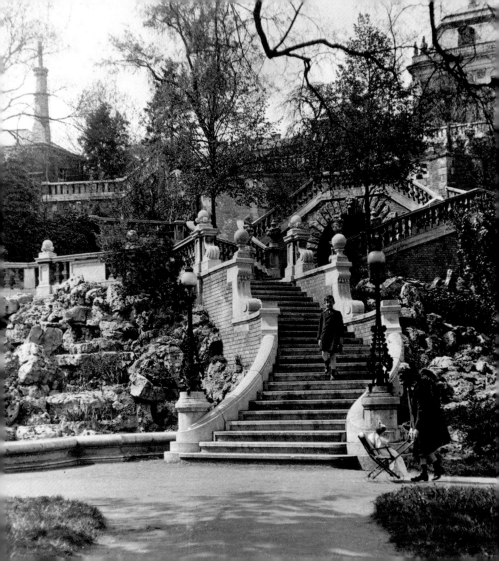

The Castle of Buda is also an adventure today. Once we have discovered its nooks and crannies, its hidden little streets, it is worth going to the main façade of the former Royal Palace and looking down on the (other) city from where Prince Eugene of Savoy, driving the Turks out of Hungary, with his baton commanded a halt to his horse and his army behind him. But let us stop only for a moment, as he did at the very end of the 17th century.

For there are further adventures awaiting you in Budapest.

András Török

Feljárat a Várba. A háttérben az 1944/45-ben elpusztult palota tetőzete.
A két háború között a király nélküli királyság államfője, a kormányzó lakott benne.
Way up to the Castle. In the background, the roof of the palace damaged in 1944–45.
In the inter-war period, the Regent, the head of state of a kingdom without a king,
lived here.

A borítón: jellegzetes várbeli hangulat, a házfalba épített emléktáblával | On the cover: Characteristic Castle atmosphere, with memorial tablet set into the wall of a building

A belső címoldallal szemben: az Arany Sas Patikamúzeum bejárata | Opposite title page: Entrance of the Arany Sas (Golden Eagle) Pharmacy Museum

Az 5. oldalon: faragott gyámkő | Page 5: Carved stone modillion

A 6. oldalon: kovácsoltvas kapukilincs | Page 6: Wrought iron gate handle

A pauszon: a Vendéglátóipari Múzeum cégére | On the transparency: Sign of the Museum of Commerce and Catering

A kiadó köszönetet mond a jogtulajdonosoknak a felhasznált felvételekért:
BTM Kiscelli Múzeum (99., 114. kép és a 163. oldal, Szalatnyai Judit reprodukciói),
Fővárosi Szabó Ervin Könyvtár Budapest Gyűjtemény Fotótár (150., 158., 166. oldal),
Kulturális Örökségvédelmi Hivatal (5., 8., 13., 15., 25., 41., 47., 100., 111. kép és a 155. oldal),
Magyar Nemzeti Galéria (115. kép, Bokor Zsuzsa reprodukciója),
Magyar Nemzeti Múzeum Történeti Fényképtára (113. kép).

The publisher is grateful to the copyright holders for permission to use the following pictures:
The Budapest History Museum's Kiscell Museum (pictures 99, 114 and on page 163, reproductions by Judit Szalatnyai)
The Budapest Photo Archive of the Municipal Szabó Ervin Library (pictures on pages 150, 158 and 166)
Office for the Protection of Cultural Heritage (pictures 5, 8, 13, 15, 25, 41, 47, 100, 111 and on page 155)
The Hungarian National Gallery (picture 115, reproduction by Zsuzsa Bokor)
The Historical Picture Archive of the Hungarian National Museum (picture 113)

Nyomdai előkészítés | Digital prepress by HVG Press Kft.

Nyomdai kivitelezés | Printing by Reálszisztéma Dabasi Nyomda Rt.
Felelős vezető | Managing director Mádi Lajos